LYON EN 1860

LYON EN 1860

REVUE POPULAIRE

DES

MONUMENTS, TRAVAUX D'ART, EMBELLISSEMENTS
AMÉNAGEMENTS

EXÉCUTÉS A LYON JUSQU'A CE JOUR

PAR

PIERRE-HONORÉ THOMAS

DE LYON

LYON
IMPRIMERIE D'AIMÉ VINGTRINIER
QUAI SAINT-ANTOINE, 35

1860

LYON EN 1860.

La seconde ville de France est entrée, depuis plusieurs années, dans une voie de régénération, d'embellissements et d'aménagements qui sont loin d'être à leur terme.

Chaque année, ses ressources sont employées sans réserve à de grands travaux d'art et d'utilité qui s'accomplissent comme par enchantement.

Un compte-rendu des recettes ordinaires et extraordinaires ainsi que des dépenses faites pour les constructions ou aménagements de la cité est rendu public, chaque année, par la voix des journaux.

C'est surtout depuis l'avénement de S. M. l'empereur Napoléon III, que la transformation a été complète : la lumière et le soleil sont venus remplacer l'obscurité de nos principaux quartiers du centre, de nouveaux monuments sont édifiés, les anciens sont rajeunis, l'eau potable est distribuée dans tous les quartiers, et à tous les étages, elle forme sur les places publiques des châteaux d'eau d'une élégance parfaite; de magnifiques voies de communication sont ouvertes et semblent

vouloir dépasser, par leur noble ordonnance, les plus beaux quartiers de Paris ; tels sont nos quais, les rues Impériale, de Bourbon, Centrale, Saint-Dominique, toute la presqu'île de Perrache, et, aux Brotteaux, toute l'Avenue de Saxe, qui a la longueur de la rue de Rivoli et la largeur de la rue de la Paix ; le cours Morand avec ses belles constructions et ses beaux arbres, et enfin, sans en excepter une seule, toutes les rues, avenues, cours et quais de ce nouveau Lyon, qui s'élève si fier, et semble vouloir envahir le département de l'Isère.

La population (aujourd'hui de 300,000 habitants) a doublé pendant la première moitié de ce siècle et nécessairement elle doit tripler dans la seconde ; son industrie et son commerce l'ont rendue célèbre ; deux fleuves, six chemins de fer, six routes impériales de première classe, et treize routes départementales rayonnent dans le sein et autour de la seconde capitale de l'empire !

Commençons notre revue par le plus beau de ses monuments.

HOTEL-DE-VILLE.

L'Hôtel-de-Ville de Lyon est le plus élégant de l'Europe, après celui d'Amsterdam. Sa façade principale, tournée à l'occident, comme les anciennes basiliques, a quarante mètres de large ; elle est d'un style noble et correct ; le portail, élevé de plusieurs marches, est flanqué de colonnes de granit avec chapiteaux doriques ; le milieu de la façade offre un bas-relief représentant Henry IV à cheval ; une multitude de sculptures, des mascarons, des médaillons, des lions, des emblèmes encadrent à merveille les croisées ornées de balcons dorés ; une balustrade en pierre couronne l'édifice et lui donne un air quelque peu italien ; deux grande statues, l'une représentant Hercule par M. Fabisch, l'autre, Pallas, par M. Bonnet, rehaussent cette balustrade.

Les deux parties latérales sont flanquées de pavillons carrés surmontés de frontons et terminés en dômes. Derrière la façade est la tour de l'horloge, ou beffroi, haute de plus de cinquante mètres, couronnée par une coupole renfermant deux magnifiques timbres ainsi qu'un indicateur lunaire ; un reflet de gaz éclaire le cadran de l'horloge toute la nuit.

L'intérieur n'est pas moins digne d'attention. En entrant on trouve un beau vestibule voûté en arc sur-baissé d'une grande hardiesse ; à droite et à gauche, on aperçoit deux groupes en bronze de grandeur colossale, l'un représente le *Rhône* appuyé sur un lion rugissant; l'autre la *Saône* à demi couchée sur une lionne dans une attitude paisible ; ces deux monuments étaient adossés, avant la Révolution, à une statue équestre de Louis XIV sur la place Bellecour, et sont l'œuvre des deux frères *Coustou*, sculpteurs lyonnais. A droite, est l'escalier principal large de trois mètres porté en demi-berceau sans aucun appui, et terminé par une galerie en forme de balcon ; le plafond est orné de peintures dans lesquelles Blanchet a représenté, l'embrasement de Lyon décrit par Sénèque. Cet escalier conduit à une très-grande salle de vingt-cinq mètres de long sur douze de large, dont les peintures et les décorations sont devenues la proie des flammes, quelques années après son achèvement.

Construit sur les dessins de Simon Maupin, voyer et architecte de la ville, en 1646, il fut entièrement terminé en 1655.

Les deux ailes qui unissent la façade principale des Terreaux à la façade orientale de la place de la Comédie renferment deux cours élégamment réparées depuis peu.

Deux rues et deux places isolent cet édifice, la place des Terreaux sera l'objet d'une mention particulière.

La façade orientale actuelle, donnant sur la place de la Comédie, a été totalement reconstruite en 1858 ; elle est formée de plusieurs arcades surmontées d'une galerie avec

balustrade en pierre, vases, etc., qui s'unit à deux élégants pavillons. Un petit jet d'eau sortant d'une coquille vient d'être placé dans le milieu de la façade.

L'Hôtel-de-Ville de Lyon a été l'objet de grandes restaurations, de 1854 à 1858 ; toute la façade enveloppée d'échaffaudages semblait emprisonnée dans une énorme cage; les ravages du temps et les événements politiques avaient altéré ses belles lignes architecturales; beaucoup de sculptures étaient brisées, et ce monument si cher aux Lyonnais, était devenu si noir, que l'œil pouvait à peine découvrir quelque chose de son ancienne splendeur; mais l'administration municipale décida, il y a peu d'années, la restauration entière de cet édifice; douze cent mille francs y ont été consacrés et aujourd'hui il nous apparaît dans toute sa splendeur; toutes les sculptures mutilées ont été refaites, la tour de l'horloge elle-même a été presque entièrement démolie et rebâtie sans disparaître un seul instant.

Depuis le 7 août 1858, l'Hôtel-de-Ville est à la fois Palais départemental, (Préfecture) et Palais municipal. De somptueux appartements viennent d'y être décorés, pour recevoir S. M. l'Empereur.

Honneur aux architectes qui ont su mener à bonne fin et avec tant d'habileté des travaux aussi difficiles.

PALAIS DES ARTS.

Ce vaste édifice, appelé autrefois Palais Saint-Pierre, est composé de quatre grands corps de bâtiments encadrant une cour dont on a fait un parterre; la façade principale, qui tient tout un côté de la place des Terreaux, est formée de deux ordres d'architecture, le dorique et le corinthien, un troisième ordre en attique s'élève au milieu et accompagne un belvédère à l'italienne qui domine tout le

bâtiment. L'intérieur répond au dehors ; la cour est entourée d'un portique solidement voûté, dont le dessus forme une terrasse découverte bordée par une belle balustrade; à l'entour et au centre de cette cour, sont groupés avec beaucoup de goût, une foule d'antiquités trouvées à Lyon et dans les environs. Dans ce Palais, sont établis les musées des antiques, les musées des tableaux, les musées des statues, la galerie des plâtres antiques, le cabinet des médailles, le cabinet de zoologie, l'École des Beaux-Arts, l'Académie impériale des sciences, belles-lettres et arts, plusieurs Sociétés savantes et une bibliothèque bien tenue et très-fréquentée, à laquelle est jointe une collection de gravures précieuse pour les artistes lyonnais.

La façade du Palais Saint-Pierre a été restaurée comme celle de l'Hôtel-de-Ville, et de noire et enfumée qu'elle était, elle est devenue jeune et blanche comme aux premiers jours.

Ce beau bâtiment vient d'être l'objet d'une attention spéciale du conseil d'arrondissement; dans sa session de 1858, le Conseil a émis le vœu que la partie méridionale fût achevée, c'est-à-dire, que les maisons de la place du Plâtre, de la rue Clermont et de la rue Saint-Pierre attenantes, fissent place à une façade monumentale. Ainsi terminé, ce palais deviendrait l'un de nos plus beaux monuments et peu de capitales offriraient, comme à Lyon, au centre de la population, un vaste et majestueux édifice consacré à l'enseignement des sciences, des lettres et des beaux-arts. L'Université aurait, à Lyon, un siège digne d'elle, et notre Palais Saint-Pierre reprendrait la destination que lui avait donné le premier consul.

La future rue de l'Impératrice prenant naissance à ses côtés, il recevra, au levant, une lumière plus abondante; il nous sera mieux permis de l'apprécier du dehors ; au dedans, ses vastes salles sortiront du demi-jour qui les attriste et nuit à leur destination.

PALAIS-DE-JUSTICE.

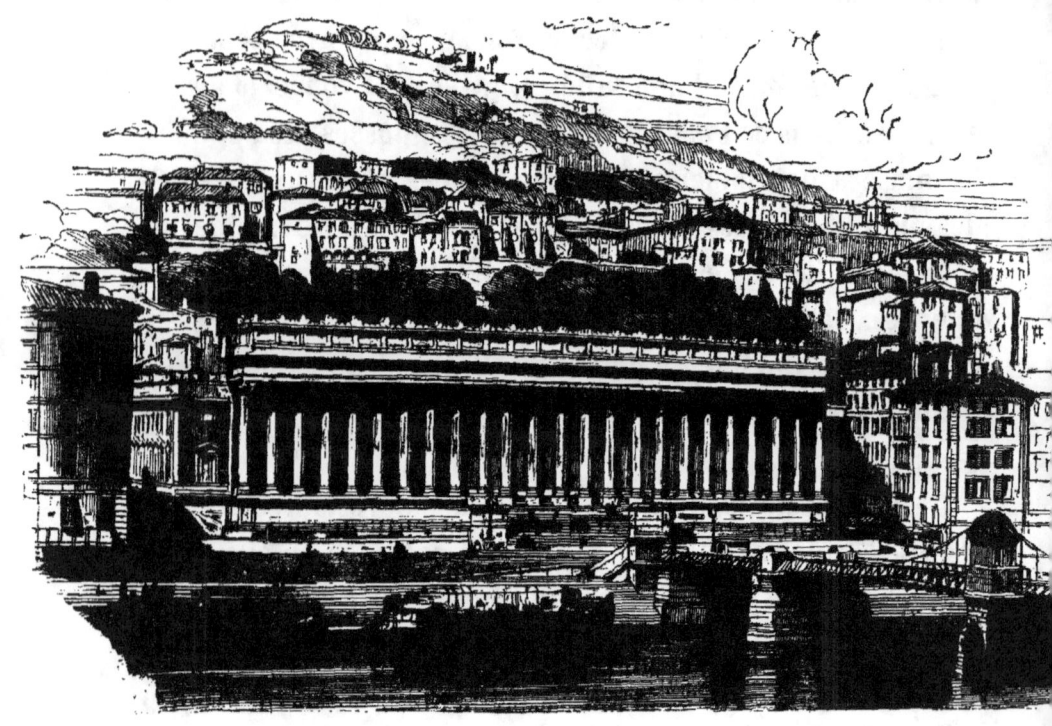

Le Palais-de-Justice de Lyon est placé sur le quai de la Saône (rive droite) au bas du coteau de Fourvières, dont il forme le piédestal. Sa longue et belle colonnade corinthienne frappe tout d'abord les regards, et les plus indifférents ne peuvent se lasser d'admirer le panorama qui l'entoure et dont elle forme un des plus intéressants détails.

Vingt-quatre colonnes cannelées avec chapitaux corinthiens supportent un attique divisé en compartiments rectangulaires, par des acrotères correspondant au droit de chaque colonne et couronnés par un ornement formant dentelure. Le perron par lequel on s'élève jusqu'au péristile correspond aux quatre colonnes du milieu ; une barrière en fer, d'un beau style, le ferme et s'appuie de chaque côté sur deux socles qui

attendent toujours les lions de bronze dont il devait être orné.

L'intérieur est d'une grande richesse d'ornementation. On entre sous un vestibule dont le plafond est supporté par quatre colonnes corinthiennes, puis, dans la *Salle des Pas-Perdus*. Quatre couples de colonnes cannelées, polies comme le marbre, supportent trois coupoles surbaissées, placées à la suite les unes des autres ; six fenêtres semi-circulaires éclairent cette magnifique salle de laquelle on se rend dans tout l'édifice. Il est regrettable que les mots: *Cour Impériale, Cour d'Appel, etc.* ne soient pas gravés comme l'ordonne le style du monument, c'est-à-dire, en caractères antiques lapidaires.

Dans le courant de 1858, on a placé, dans les entre-colonnements du portique d'entrée, trois portes en fonte moulée et fer forgé de 8 m. 50 c. de hauteur, dont les panneaux à jour sont munis d'un vitrage ; la porte du milieu est fort belle et n'offre pas moins de richesse que de goût ; ce nouvel embellissement était aussi une nécessité. L'architecte, auteur des plans et dessins de ces portes, est M. Jouffray ; la modelure a été confiée à M. Léon Raynaud et la serrurerie a été exécutée par l'habile mécanicien M. Guigue, dont le talent s'est déjà révélé dans le nouveau passage des Terreaux.

Le Palais-de-Justice de Lyon est l'œuvre de feu M. Baltard, architecte de Paris ; il a été terminé totalement en 1846 ; il remplace l'ancienne *Prison de Roanne* qui, par sa construction féodale et ses pierres noires, faisait dire aux étrangers que cette prison était bâtie avec des blocs de charbon. *Triste comme la porte de Roanne*, est un proverbe lyonnais. Le nouveau palais est plus élégant, mais on sait ce qu'il a coûté.

Les paysagistes et les photographes prennent en tous sens, depuis le quai des Célestins sur la rive opposée, ce magnifique ensemble de monuments qui se compose toujours ainsi sur leurs tableaux ; façade du Palais-de-Justice ; à gauche,

les deux gigantesques maisons qui le séparent de la Cathédrale ; l'abside de la métropole ; l'archevêché et sa terrasse ; enfin, on couronne le tout par la colline et le dôme de Fourvières ; au premier plan, la Saône coule paisiblement dans son large et profond bassin.

BASILIQUE PRIMATIALE DE SAINT-JEAN-BAPTISTE

Cathédrale de Lyon.

La Cathédrale métropolitaine de Lyon est la plus grande, la plus majestueuse et une des plus remarquables églises de la cité. Le sanctuaire remonte au XIIe siècle, le transept et la grande nef datent de saint Louis, et la façade des XIVe et XVe siècles ; malgré ces trois époques fort éloignées l'une de l'autre, l'édifice conserve encore un cachet harmonique d'architecture.

La façade, élevée de plusieurs marches, est percée de trois portails, dont les nombreuses sculptures sont parfaitement conservées, sauf quelques statues qui sont absentes. Deux galeries à balustrades en pierre et percées à jour, règnent au-dessus ; un vitrail circulaire garni de riches verrières peintes, tient le milieu, et un fronton triangulaire découpé à jour, surmonte le tout ; l'église a quatre tours carrées dont deux à la façade et deux autres formant la croisée. L'abside, du style byzantin le plus pur, est remarquable ; la corniche est surmontée d'une galerie gothique rehaussée de clochetons qui entoure une plate forme régnant sur toute la longueur du chœur.

En entrant dans cette basilique, on est frappé par la hardiesse, l'élévation et la délicatesse des voûtes, la multiplicité des colonnes, la richesse des sculptures ; des vitraux d'une grande beauté, ne laissant pénétrer qu'un jour sombre et mystérieux, invitent les fidèles au recueillement et à la prière.

et donnent à cet édifice un caractère majestueux tout particulier. La longueur de la nef principale, sans œuvre, est de 80 mètres. Le maître-autel s'élève au centre de la croisée, on a le projet, dit-on, de le remplacer par une œuvre plus digne. La chaire à prêcher sculptée avec beaucocp de goût, est en marbre blanc, de style gothique. Une grille très-élevée, surmontée de trèfles et de lances dorés, ainsi que des armoiries du Chapitre, entoure le sanctuaire; on admire les boiseries de l'orgue et du siège archiépiscopal, dues au talent de MM. Desjardins et Bossan.

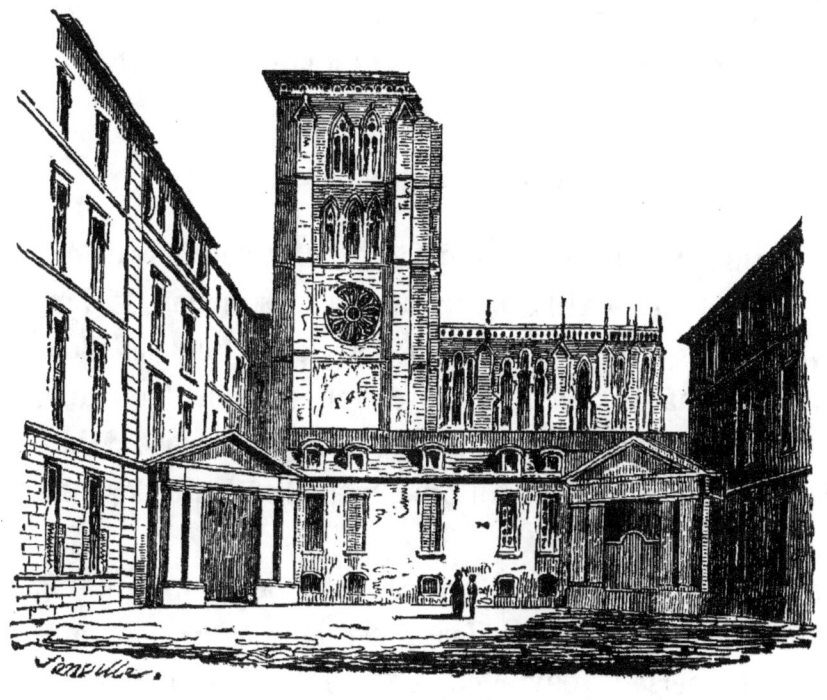

Les nefs latérales sont garnies de chapelles, celle de Bourbon, la plus remarquable, renferme des sculptures gothiques en pierre, où ce style est représenté dans toutes ses plus fines mignardises, ses plus gracieux contours. La chapelle, située à l'extrémité de la nef septentrionale, renferme une fort belle statue de la Vierge, que le manque de lumière ne permet pas d'apprécier; à côté, se trouve une horloge astronomique cons-

truite, en 1598, par Nicolas Lypsius, de Bâle, augmentée en 1660, par Guillaume Nourrisson, horloger, et refaite entièrement en 1780, par Pierre Charny, de Lyon. Cette horloge marque le lever et le coucher du soleil, les douze signes du zodiaque, les phases de la lune, etc.

La Cathédrale possède une sonnerie liturgique comme les autres églises de Lyon ; la grosse cloche, appelée vulgairement le bourdon, pèse 10,000 kil. ; elle a été fondue en 1662 ; seize hommes pouvaient à peine autrefois la mettre en mouvement ; mais, par un nouveau sytème à bascule, établi depuis quelques années, six hommes suffisent aujourd'hui pour la faire sonner à grande volée.

Les deux portails de la cour sont l'œuvre de Soufflot.

BASILIQUE SAINT-NIZIER.

La basilique Saint-Nizier, dont le beau portail devrait être vu depuis le quai de la Saône, sans la construction de deux nouvelles maisons qui formaient l'ancienne rue des Bouquetiers, manque de perspective ; on eût pu, lors de la démolition des anciennes maisons, prolonger la place Saint-Nizier jusqu'au quai Saint-Antoine, mais il eût fallu dépenser des sommes énormes.

Cette église, anciennement cathédrale de Lyon, avant la primatiale basilique Saint-Jean, est la plus vaste après celle-ci. Le portail, œuvre du XVIe siècle, est de Philibert Delorme, notre compatriote ; le côté méridional de la façade n'avait jamais été achevé, mais depuis peu une nouvelle tour s'est rapidement élevée, une flèche gothique en pierre, découpée comme une dentelle, s'élève majestueusement dans les airs et rivalise de légèreté, de hardiesse et de travail avec les plus belles flèches du nord de la France ; l'aiguille est terminée par une croix dorée, à laquelle est

adaptée une girouette. Avant l'achèvement de la tour méridionale, c'est-à-dire, il y a seulement quatre ans, cette partie de la façade ressemblait à un monument en ruines; des herbes parasites prenaient racine entre les pierres de taille disjointes. Aujourd'hui le fronton du milieu qui était tout-à-fait mutilé, vient de faire place à un pignon pointu, d'un heureux effet. Depuis le 15 août 1858, une statue colossale de la Vierge, le couronne; elle est l'œuvre de notre compatriote Bonassieux ; c'est, au point de vue artistique, une œuvre d'une grande valeur. La vierge de Saint-Nizier, c'est la vierge *Reine des Cieux*. Elle a le front ceint du diadème, et sa tunique est recouverte du manteau royal semé de riches broderies ; elle tient sur son sein l'Enfant-Dieu couronné, et portant, dans sa main gauche, un globe surmonté d'une croix. Malheureusement, la hauteur où elle est placée ne permet pas d'admirer les détails et on ne voit que la forme générale qui laisse à désirer. Au-dessous, sainte Anne et saint Joachim, deux patrons de l'église, occupent deux niches élégantes et par leur position plus rapprochée du spectateur, laissent mieux apprécier la parfaite convenance de leur exécution ; enfin, plus bas encore, et au-dessus du portail, une statue d'un bon style et d'une exécution ferme et sûre, rappelle le souvenir du saint évêque qui a donné son nom à l'église. Ces trois dernières statues, placées depuis quelques jours, font honneur au ciseau d'un professeur de notre École, de M. Fabisch, dont le ministre vient d'acheter la statue gracieuse et poétique de la *fille de Jephté* et dont le talent est si populaire à Lyon.

Le grand portail à coquille, œuvre admirable de Philibert Delorme, a été respecté, c'était justice : quoiqu'il soit peu en harmonie avec le style du VV° siècle de la basilique, regardons-le comme un des plus beaux monuments d'architecture du XVI° siècle.

Nous demandons pourquoi l'ancienne flèche qui sert de clocher, ne contient pas de sonnerie ? voudrait-on imiter certaines églises de Paris où un bedeau appelle sournoisement les fidèles à la messe en se promenant avec une clochette à la main, autour du temple ?..... Il y a longtemps qu'un carillon doit être inauguré à Saint-Nizier, mais il se fait bien attendre.

Presque tout le côté latéral sud a été réédifié dans ces derniers temps ; le côté latéral nord étant dans un bon état de conservation, il nous apparaît dans tout son éclat primitif avec ses arcs-boutants, et ses contreforts. L'abside, comme celle de Saint-Jean, n'a pas de couverture ni de charpente ; une plate-forme règne sur toute la longueur du chœur, une balustrade gothique l'entoure ; la structure de cette importante partie de la basilique est majestueuse, mais les mutilations y sont nombreuses et les réparations deviennent urgentes.

Un marché entoure cette belle abside ; il sera supprimé lors de l'ouverture de la rue de l'Impératrice, qui passera sur cette place.

On entre dans cette basilique par les trois portails de la façade, et par une porte latérale ayant issue sur la place de la Fromagerie.

On admire l'élévation et le beau travail des voûtes qui, ainsi que les tribunes, sont ouvragées comme une immense pièce d'orfévrerie ; des écussons rehaussés d'or partagent le milieu des nervures ; des verrières peintes éclairent mystérieusement l'édifice ; un grand nombre de chapelles se succèdent dans les deux nefs latérales ; le sanctuaire, placé sous la croisée, est orné d'un maître-autel en marbre blanc richement sculpté ; une balustrade, également de marbre, sépare le sanctuaire de la nef majeure et des bras de la croisée.

A gauche du chœur, on admire une statue de la Vierge,

c'est une des premières œuvres du sculpteur lyonnais Coysevox. Plusieurs bons tableaux garnissent les murs de cette importante basilique.

Mentionnons encore, que cette église est éclairée au gaz et chauffée par des calorifères à eau bouillante, dont les bouches en fonte ouvragée sont disséminées parmi les dalles de chaque côté de la grande nef.

ÉGLISE SAINT-BONAVENTURE OU DES CORDELIERS.

Cette église se trouve aujourd'hui dans un quartier qui n'est plus reconnaissable, la place des Cordeliers n'est plus (que de nom). Toutes les maisons qui formaient cette place, au nord et à l'ouest, ont fait place au Palais du Commerce et à la rue Impériale. La façade des Cordeliers, qui était insignifiante, semblait devenue plus maussade encore, depuis cet entourage de monuments et de constructions gigantesques qui l'écrasait, aussi travaille-t-on, avec activité, à remonter ces trois portails enfouis et mutilés. Au-dessus du portail du milieu, on voit une rose circulaire, ornée de verrières peintes d'un grand mérite, le temple n'est pas orienté, sa façade regarde le nord au lieu du couchant, une multitude d'échoppes garnissent les cavités existant entre chaque pilier; aussi, demandons-nous depuis longtemps leur démolition, une grille en fer assez haute remplacerait avantageusement ces ignobles baraques.

L'intérieur a été complètement restauré, et c'est avec une grande satisfaction que l'on admire le maître-autel en marbre blanc, les nombreux vitraux et les chapelles latérales. Il n'y aura bientôt plus rien à désirer à l'intérieur de cette église, qui est spacieuse, propre et bien entretenue, mais l'extérieur est loin d'être monumental.

La façade aura, comme celle de Saint-Nizier, un pignon

avec rampants, suivi d'un comble aigu, à crête dentelée et fleuronnée. La rose sera religieusement conservée, et elle mérite de l'être.

BASILIQUE SAINT-MARTIN-D'AINAY,

ci-devant abbatiale.

Abordons maintenant cette basilique, un des plus beaux fragments du style byzantin ; il ne faut pas aller au nord pour le rencontrer, mais dans le midi ; à partir de la Bourgogne, on pourra découvrir d'anciennes ou même de nouvelles églises, qui rappellent l'architecture byzantine. En Italie, en Espagne, nous trouvons l'art romano-byzantin à son apogée.

Il y a bientôt vingt-cinq ans que notre basilique d'Ainay a eu un notable agrandissement; les travaux en ont été dirigés par feu Jean Pollet, architecte lyonnais, auquel on doit les deux bas côtés de la nef majeure, lesquels arrivent à la façade avec deux nouveaux portiques.

La façade, bien qu'elle soit d'une grande simplicité, ne manque pas de mérite, le clocher pyramidal, au-dessus duquel on a placé, il y a quelques années, une belle croix rogatoire dorée, est très-remarquable. L'extérieur de cet important édifice n'est pas élevé, mais il attire l'attention par sa manse abbatiale, qui rappelle l'ancienne et célèbre abbaye de Cluny.

La porte latérale septentrionale est d'un travail exquis, comme sculpture et comme antiquité.

En général, cette basilique a été restaurée depuis les fondations jusqu'aux faîtes et aujourd'hui, quelques-uns l'admirent comme une nouvelle église, tandis qu'elle est très-ancienne.

Entrons maintenant dans ce temple, levons les yeux vers ses voûtes peintes en mosaïques et reportons-nous un moment dans les temps passés ; il est si rare de voir un monument dans toutes ses formes et même dans ses moindres accessoires ; des lignes si uniques d'architecture, si religieusement conservées et rassemblées.

Peu de Lyonnais ignorent que les quatre colossales colonnes de granit qui supportent le dôme du sanctuaire, sont d'un seul bloc, mais il y en a qui ignorent qu'elles avaient le double de hauteur dans l'antiquité, c'est-à-dire, à l'époque où elles faisaient partie d'un temple dédié à Auguste, elles supportaient chacune une statue de la Victoire. Ces précieux restes ont donc été sciés en deux et nous les voyons, aujourd'hui, supporter les voûtes de cette église, que les historiens disent être bâtie dans l'emplacement même de ce temple romain. Le maître-autel est d'une grande beauté. Enfin, en un mot, cette église est une des plus remarquables, non seulement de Lyon, mais encore de la France.

Un de nos compatriotes, dans un intéressant ouvrage sur Lyon, dit : « Rien de plus curieux, de plus intéressant pour l'histoire du christianisme, pour l'étude de l'art, que cette vieille basilique où l'on retrouve des mosaïques, des colonnes, des frises de la plus belle époque romaine et du Ve siècle, des fragments du moyen-âge, des vitraux et une statue de l'époque moderne qui ne le cèdent en rien aux plus belles époques de l'art chrétien, enfin, un sol illustré par le souvenir des empereurs et sanctifié par les plus illustres martyrs.

« La chapelle de la Vierge mériterait à elle seule une longue description. Sur l'autel sculpté par M. Fabisch, s'élève la remarquable statue de Bonassieux ; elle se détache sur une boiserie à fond d'or, et sur une arcade à plein-cintre, soutenue par des colonnes dont les chapiteaux de marbre sont de précieux restes de la célèbre église des Macchabées. Le

parvis de l'autel est formé par une mosaïque, dont les compartiments présentent des dessins d'un goût exquis, ouvrage de MM. Morat frères. Celui du milieu est occupé par une tête antique de Cérès, qui à elle seule est une merveille. »

La place Saint-Martin-d'Ainay, ainsi que les rues qui encadrent la basilique ont reçu, il y a quelques temps, un pavage en grès cubiques.

ÉGLISE SAINT-PIERRE.

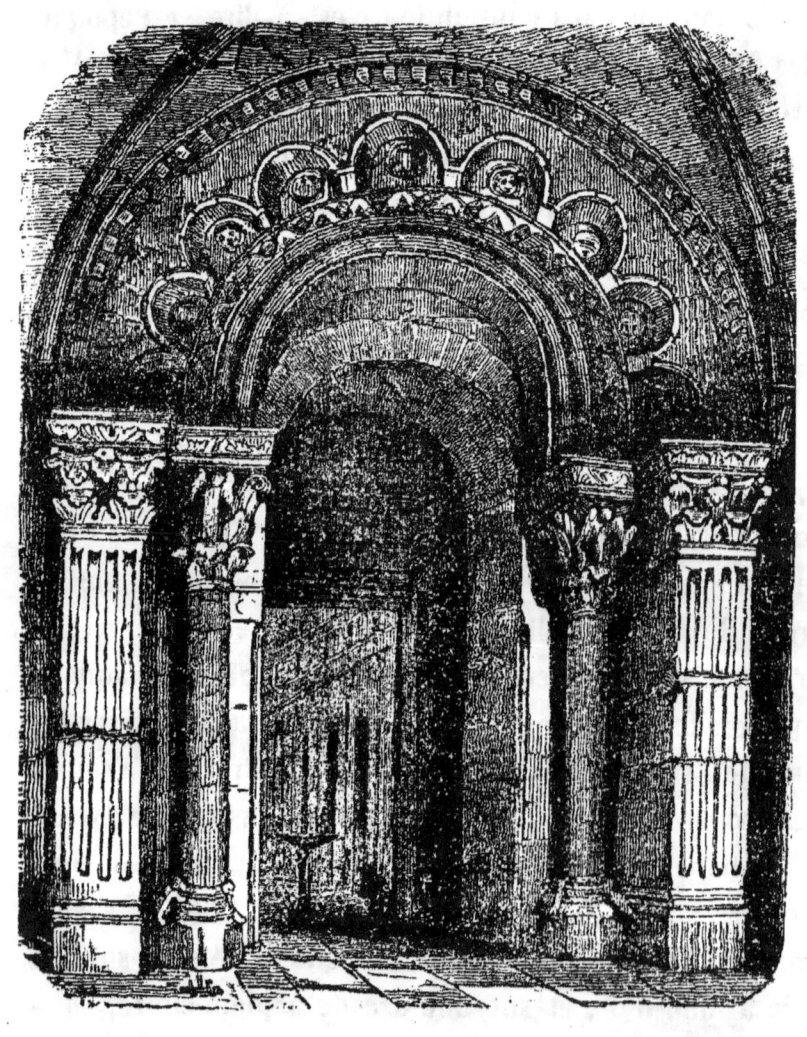

Cette église est enclavée de toutes parts dans des construc-

tions particulières, au nord, par le Palais Saint-Pierre, au midi et à l'est, par des maisons. Sa façade très-étroite et très-resserrée est souvent inaperçue des étrangers ; bien qu'elle n'offre rien de monumental, on doit cependant fixer son attention sur le portique roman à voussure, dont l'arc presque elyptique conduit à un vestibule orné de colonnes et de pilastres, en marbre blanc, avec des chapiteaux réellement remarquables. Au-dessus du portail, est une petite ouverture à plein cintre, oblongue, coupée en biseau, le tout terminé par une corniche mutilée, qui est dépassée par le rebord de la toiture, ce qui produit un effet disgracieux.

Disons pour terminer, que cette antique façade demande d'urgentes réparations, le remplacement de la corniche est nécessaire, nous verrions, avec plaisir, adosser à la façade, deux ou trois étages de galeries superposées et pareilles à celles de la tour penchée de Pise.

Le clocher que l'on n'aperçoit pas facilement, n'est point dans les règles de la façade, et souvent on se demande si réellement il appartient à cette église.

Il faut voir, à l'intérieur, le maître-autel formé d'un marbre rare et à l'entrée, dans la nef, plusieurs bons tableaux de Blanchet, Frotier et Lafosse. Mais point de beaux vitraux ni aucune architecture monumentale ; — cependant on s'étonne de la grandeur de l'église intérieurement, comparativement avec le dehors.

ÉGLISE SAINT-FRANÇOIS-DE-SALES.

Cette église située dans le quartier Perrache, est tout à fait moderne, elle a été bâtie et rebâtie trois fois depuis le XVIIIe siècle, époque de sa fondation ; cependant, de notre temps, on a fini par lui donner un caractère monumental. Sa façade est formée par un immense portail, soutenu par

des colonnes; un dôme, d'un style tout à fait gracieux, la distingue de loin; et aujourd'hui, cette église, agrandie, restaurée et ornée des belles peintures de M. Janmot, peut moins modestement servir de paroisse à un quartier aussi riche que celui qui l'environne.

ÉGLISE DE LA CHARITÉ.

Ce n'est pas une église, mais une chapelle de l'hospice de la Charité; néanmoins, la longueur de cette chapelle est de trente-cinq mètres et peut, par conséquent, contenir un certain nombre de fidèles, aussi est-elle très-fréquentée.

Le flanc septentrional est accompagné d'une élégante coupole, d'un bel effet italique, quatre cadrans transparents sont placés sur sa toiture et éclairés la nuit.

« A l'intérieur, dit un de nos spirituels écrivains et appréciateur des travaux publics de Lyon : Une voûte peu élevée, supportée par des piliers carrés et massifs, des bas côtés à plafonds, avec premier étage disposé en galerie : tel est l'ensemble vulgaire qui s'offre aux regards attristés, d'ailleurs, par le ton uniformément crayeux des murailles et par leur nudité absolue. »

« Cette description, vraie il y a encore quelques jours, a cessé de l'être. L'administration des hospices a compris qu'une chapelle, aussi fréquentée que la plupart de nos églises paroissiales, devait recevoir une parure, sinon luxueuse, au moins décente. Le canevas était trop pauvre pour supporter de magnifiques broderies, et c'eût été folie que de marier le marbre avec le plâtre. On a eu recours à la peinture décorative et à la peinture monumentale, telles que les ont pratiquées à Saint-Polycarpe et à Saint-Martin-d'Ainay, MM. Jeanmot et Hippolyte Flandrin.

« En conséquence, M. l'architecte des hospices a fait

adopter un projet où les exigences de l'art se concilient avec celles de l'économie, et il en a confié l'exécution à M. Chambe, dont nous avons souvent déjà trouvé l'occasion de louer le talent et de décrire les travaux. M. Chambe est un véritable artiste ayant fait de solides études, doué d'un goût sûr et délicat ; c'est un peintre capable de concevoir, dans son ensemble, la décoration d'un monument et d'en coordonner tous les éléments, avec une habileté consommée. »

Plus loin, il termine ainsi son appréciation : « La voûte de la Charité est couverte d'ornements d'un excellent dessin. Les arcs sont marqués par des guirlandes en grisaille, autour desquelles s'enroulent des rubans dorés. Ces rubans ont, pour encadrement, des galons d'une teinte plus foncée et paraissent soutenus de distance en distance, par des agrafes ou fermoirs. Le fond de la voûte est d'une nuance feuille morte, il est parsemé de fleurons, couleur sur couleur. Un grand nombre de caissons et de rosaces ciselés et dorés donnent du relief au système général de l'ornementation. »

« Mais la partie du travail de MM. Chambe et Beuchot, qui nous a le plus frappé, c'est la décoration de la courbure que forme la voûte en retombant sur le mur du fond de la chapelle, elle se compose d'un cartouche, au centre duquel rayonne une étoile d'or sur un champ d'azur. L'encadrement porte en exergue : *Stella Matutina* ; à droite et à gauche, deux anges aux ailes déployées sont à demi-couchés, l'un porte le sceptre et l'autre la couronne de la *Reine des Anges*. Tout cela est d'un dessin magistral et d'une large exécution. Aux artistes qui ont signé une semblable page, on peut confier, sans hésitation, les œuvres les plus importantes. »

La transformation de cette chapelle a tellement été goûtée, par la population lyonnaise, que nous ne pouvons, malgré le cadre restreint de notre ouvrage, lui donner une

description moins détaillée et plus vulgaire que celle que nous empruntons ci-dessus. Les travaux n'ont duré que deux mois (août et septembre 1858).

La chapelle est entièrement chauffée par des calorifères, comme l'église Saint-Nizier.

ÉGLISE SAINT-GEORGES.

Cette église vient d'être considérablement agrandie ; quoique la paroisse soit peu importante, elle ne pouvait plus depuis longtemps contenir les fidèles. C'est M. Bossan, architecte, qui a dirigé les travaux, ainsi que ceux de la gracieuse flèche gothique qui produit un si bel effet contre la montagne fleurie de Saint-Just. L'abside et la nef méridionale ont été aussi réédifiées ; il ne reste plus de l'ancienne église, que la nef majeure et la façade, laquelle doit aussi faire place à un autre portail moins vulgaire et d'un aspect plus religieux et plus monumental. On voit avec satisfaction que M. Bossan, qui a conduit ces travaux avec tant de zèle, a pu faire quelque chose de remarquable avec de faibles ressources ; bonne note en a été prise, et aujourd'hui, on voit s'élever, sous sa direction, une nouvelle église à la Guillotière.

Des vitraux d'un bon effet ont été placés à Saint-Georges, et une boiserie bien travaillée orne le nouveau chœur. Un maître-autel, en pierres blanches, avec profils relevés d'or, y a été inauguré solennellement, par Mgr le Cardinal-Archevêque de Lyon, en 1858.

On a démoli, en 1857, le bâtiment de l'ancienne Commanderie, qui masquait la partie sud de l'église, une place vient d'y être aménagée, il n'y manque plus que des trottoirs et des arbres, pour que la régénération soit complète.

BASILIQUE SAINT-PAUL.

La fondation de cette antique basilique, par saint Sacerdos, archevêque de Lyon, date du Ve siècle, elle fut réparée au VIIIe, par Leydrade.

Cette église, bien qu'elle ne soit pas beaucoup élevée est proportionnée, en tous points; sa façade principale, qui n'a rien de remarquable, manque totalement de perspective, car elle donne sur une rue étroite et montueuse ; elle est surmontée d'un clocher carré, assez élevé, et d'une bonne architecture, le côté latéral nord, bien visible, sur la place Saint-Laurent, laisse admirer un dôme octogone, qui règne au milieu du transept ; l'abside est ronde, elle n'est pas plus monumentale que celle de Saint-Bonaventure et est à moitié cachée, ainsi que tout le côté sud de l'église, dans un massif de vieilles maisons. — Une belle sonnerie, augmentée d'une grosse cloche, l'année dernière, se fait entendre à Saint-Paul.

Malgré la critique, nous ne pouvons dire autrement que ceci : La basilique romane Saint-Paul, offre extérieurement, vue prise de la place Saint-Laurent, un aspect à la fois monumental et pittoresque ; n'oublions pas de porter attentivement nos regards sur le dôme qui éclaire le sanctuaire, ainsi que les sculptures romanes, quoique si mutilées qui, aujourd'hui, sont si rares parmi les monuments.

Intérieurement, cette basilique a été complètement restaurée, il y a environ vingt ans, et le style roman que l'on croit y rencontrer, n'est malheureusement plus ; la première chapelle à droite, cependant, est restée comme souvenir, et l'on y remarque, surtout, la forme des chapiteaux. Les réparations ont été dirigées par M. Benoît, architecte. Les belles lignes architecturales qui, sans doute, étaient fortement

endommagées, ont été entièrement couvertes par le plâtre ; c'est un malheur dont aujourd'hui encore nous ne pouvons nous consoler. Cependant, les réparations ont été menées sagement et, depuis cette époque, les nefs et les murs du chœur semblent toujours être faits depuis quelques mois. Des raisins et des feuilles de vigne sur un fond d'or, forment les arceaux de la voûte ; le dôme est enrichi de quatre bas-reliefs, représentant les quatre évangélistes ; des peintures bien distribuées, produisant un effet gracieux et riche, garnissent le vide restant entre les bas-reliefs et les voûtes.

Le chœur est garni de stalles et de boiseries simples, mais spacieuses et commodes ; les murs sont unis, mais divisés en refends, représentant le marbre blanc, d'une manière à s'y méprendre ; douze bas-reliefs en médaillons, qui sont les douze apôtres, occupent tout le tour du chœur à la moitié de sa hauteur. Un maître-autel, d'un beau marbre blanc et bien sculpté, ayant un double escalier derrière, règne au centre de la croisée ; une balustrade, aussi de marbre blanc, évidée à jour par des croix, sépare le sanctuaire des trois nefs.

De nouveaux et beaux vitraux ont partout remplacé les anciens.

Plusieurs nouvelles chapelles, dont les autels sont aussi de marbre blanc, ont été élevées ; on remarque surtout celle de la Croisée, ainsi que la chapelle située à l'extrémité de la nef latérale sud.

Il n'existe, dans ce quartier, point de voies de communication qui soient praticables même autour de cette basilique. Qu'est-ce que les rues Saint-Paul, de l'Ours, Gerson, Saint-Nicolas, Juiverie, Lainerie, de l'Ange, de l'Arbalète, de Langile (cette dernière on la verrait murer avec plaisir, surtout sur le quai de Bondy). Toutes ne sont percées ni pour les voitures, ni pour les piétons, le pavé y

est très-mauvais, et, ni l'air, ni la propreté, ni la lumière ne peuvent y arriver malgré tous les soins des habitants. Il serait bien temps que ce pauvre quartier reçoive de l'Administration un prompt et important changement en élargissant les quelques rues qui le desservent. Nous comprendrions un pareil quartier dans un faubourg, mais dans la ville on ne peut pas l'admettre.

BASILIQUE DES MARTYRS (SAINT IRÉNÉE).

Cette basilique remplace une des premières églises de Lyon. Au-dessous existe une antique église souterraine dans laquelle on voit l'autel des premiers temps du christianisme, ainsi que le puits où furent engloutis saint Pothin et ses compagnons martyrisés pour la foi ; une longue épitaphe gravée à l'entrée de la crypte fait connaître l'histoire de ce lieu sanctifié.

C'est avec un sentiment religieux pénétré d'émotion que l'on admire le Calvaire situé autour du chœur de Saint-Irénée ; toutes les statues et bas reliefs de la passion de N. S. sont en marbre, et, de la terrasse sur laquelle sont situés l'église et le Calvaire, on aperçoit toute la partie méridionale de la ville de Lyon, la jonction de la Saône et du Rhône, ainsi que les plaines du Dauphiné. Rien de plus beau et de plus séduisant que ce paysage.

L'intérieur de la basilique est d'une grande simplicité, son entourage est solitaire et on peut la comparer aux basiliques de Rome.

BASILIQUE DES MACCHABÉES (SAINT-JUST).

La basilique de Saint-Just est placée comme Saint-Irénée sur le bord de la montagne ; son portail d'architecture moderne surmonté de statues (Saint-Just et Saint-Irénée) est situé sur une petite place carrée qui semble attendre l'agran-

dissement de l'église, mais ne parlons pas d'agrandissement. Cette église ne possède pas de clocher si ce n'est une tour carrée, très-peu élevée, d'une ordonnance de géomètre et sans croix sur sa plate-forme, faisant douter si c'est une véritable église.

Saint-Just est bien une véritable église par son intéressante histoire, le séjour de plusieurs pontifes, son intérieur resplendissant de marbre, de peintures murales et de vitraux; il faut admirer son sanctuaire pour se faire une idée de sa magnificence et le bon goût qu'on a fait ressortir dans son embellissement.

Les fonds-baptismaux de marbre blanc, représentant *le Baptême de N. S. par saint Jean-Baptiste*, attirent de suite le regard en entrant dans cette église.

NOTRE-DAME DE FOURVIÈRES.

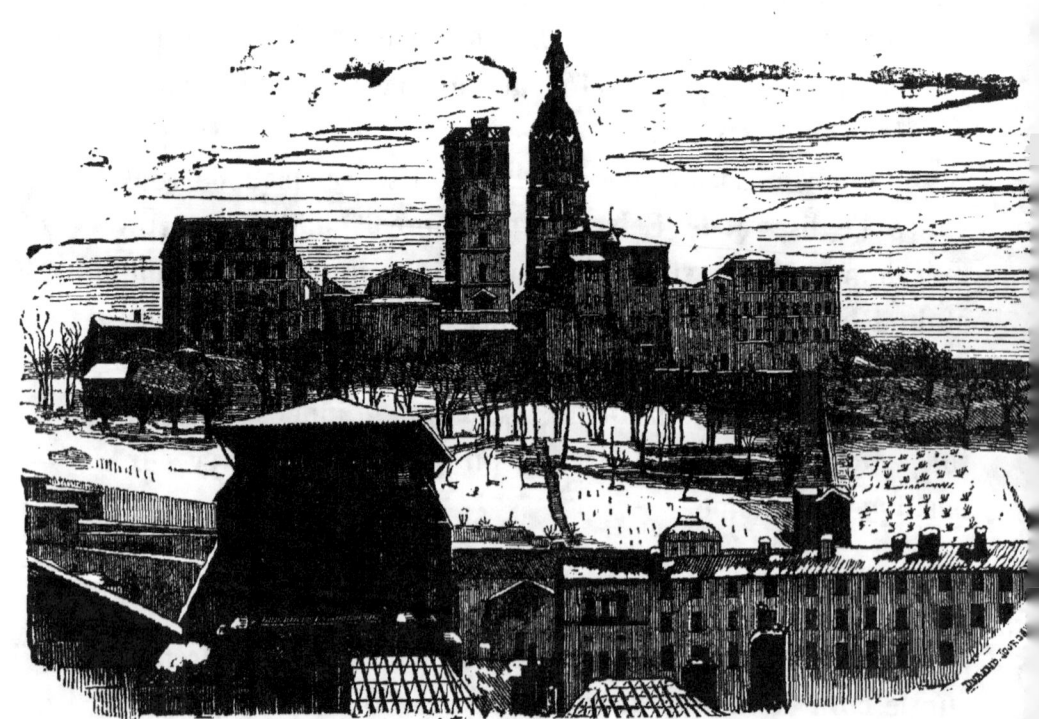

Fourvières est connu de toute la France. Tous les jours

de l'année, du matin au soir, des pèlerins, des ouvriers, des prêtres, des religieux de tous les ordres, des étrangers et des malades gravissent, sans penser à leur pénible ascension, la sainte colline de Fourvières, pour venir prier, brûler des cierges et obtenir, de la Mère de Dieu, le soulagement de leurs misères et la guérison de leurs maux. Qu'il est doux et heureux de voir qu'à Lyon, ville populeuse et industrielle, l'esprit de foi, de religion et de charité domine tout ; que le lien de famille dans cette vérité religieuse se transmet de père en fils ; que la foule augmente de jour en jour dans les temples comme elle augmente dans la cité.

On ne voit pas dans les églises de Paris comme dans celles de Lyon les fidèles s'agenouiller simplement sur la dalle froide de l'église, repousser les quelques chaises qu'on laisse çà et là aux personnes malades ou très-âgées ; les femmes ne font point exception à cette habitude toute romaine, ce qui fait dire aux habitants du nord que nos églises sont nues et que l'on y voit peu de chaises.

Dire que Fourvières est comme un musée, garni de tableaux du sol à la voûte, c'est superflu. Ici ne parlons pas d'architecture à l'intérieur, mais des milliers de tableaux ou de statuettes en cire couvrant les murs.

La chapelle de la Vierge est une chapelle d'or par ses ornements, et le buste de Notre-Dame de Fourvières est entouré d'une immense auréole reflétée par d'innombrables cierges produisant des rayons éblouissants comme le soleil.

L'ancien clocher-campanile a fait place à un nouveau clocher très-élevé, d'une architecture romane, terminé par une élégante coupole qui sert de piédestal à une colossale statue de la Vierge en bronze doré ayant les mains tendues sur Lyon en lui disant : *Je te protége* (1).

(1) Cette statue a été inaugurée le 12 décembre 1852 avec une solennité

Quoique nous regrettions notre ancien campanile, nous admirons avec bonheur l'œuvre de M. Duboys ; cette architecture romane moderne et cette coupole italienne sont bien en harmonie avec les horizons lyonnais. Enfin ce clocher est le prélude de la reconstruction entière de l'église, qui aura le type architectural que nous connaissons aujourd'hui.

A côté du sanctuaire nous resterons quelques heures à contempler, depuis le bord de la terrasse, l'immense et unique perspective qui se présente sous nos yeux : à nos pieds se déroule pittoresque et vivace l'immense cité lyonnaise avec tous ses monuments, ses deux fleuves, ses belles places, ses longs et larges quais, ses maisons gigantesques, son amphithéâtre compacte de la Croix-Rousse, l'immense et verdoyante plaine du Dauphiné et sans aucune limite, nous voyons, pour terminer ce tableau grandiose, le Mont-Blanc et les Alpes. Il n'y a pas dans l'intérieur de la France de point de vue si beau, si pittoresque, si varié, si étendu et si instructif que celui de Fourvières ; notons en outre que Lyon est la ville de l'imprévu, que point de cité ne possède

populaire tout à fait générale ; elle mesure un peu moins de 6 mètres de hauteur (presque 18 pieds).

comme elle d'aussi nombreux chefs-d'œuvre de la nature qui attirent tant d'artistes et d'amateurs.

ÉGLISE SAINT-PIERRE-ÈS-LIENS DE VAISE.

Cette nouvelle église, bâtie d'après les plans de M. l'architecte Desjardins, est pour tout et en tout conforme au style roman moderne; beaucoup d'anciens morceaux d'architecture provenant de l'ancienne église et qui étaient en bon état, ont été joints dans la nouvelle. Sa façade est sévère, noble et ferme, son clocher pyramidal, couvert en tuiles vernissées, surmonté d'une belle croix dorée, produit, du nouveau quai de Vaise, un excellent effet.

Saint-Pierre de Vaise ne serait assurément pas déplacée dans les plus beaux quartiers de Lyon.

ÉGLISE SAINT-BRUNO-DES-CHARTREUX.

L'église des Chartreux est située au faîte occidental de la montagne de la Croix-Rousse, dont le côté qui regarde la Saône est presque inaccessible, aussi faut-il faire le *chemin des écoliers* pour y arriver; on est bien dédommagé de ses pas en entrant dans cette église vraiment magnifique. Visitons de suite le maître-autel, qui se présente aux fidèles, couronné d'un beau baldaquin et derrière lui ce chœur si élégamment éclairé, si vaste et si majestueux. Peu d'églises approchent en beauté celle de Saint-Bruno des Chartreux de Lyon; sa façade qui attend toujours, comme les trois basiliques de Florence, un achèvement monumental, devrait bien se laisser terminer et alors l'édifice serait complet.

L'énorme coupole qui surmonte l'église a été construite d'après les dessins du célèbre Servandoni, et produit en arrivant à Lyon soit par Vaise, soit par le quai Saint-Antoine

un effet des plus majestueux ; son style est aussi pur que celui de Saint-Pierre de Rome, et les étrangers, même les moins connaisseurs, sont ravis de voir s'élever dans les airs, au-dessus d'un immense amphithéâtre de demeures cyclopéennes, une si belle coupole.

Un joli carillon placé dans une petite tour se fait entendre sur tous les quais environnants.

NOTRE-DAME SAINT-LOUIS.

Cette église, bâtie au dernier siècle sur le quai des Augustins, est petite. Malgré le peu d'apparence qu'elle représente au dehors, l'intérieur n'en est pas moins remarquable par son ornementation multipliée et bien distribuée.

La façade se trouve encadrée dans une cour d'un carré long, séparée du quai par une grande grille ; cette cour tout-à-fait inutile ne pourrait-elle pas céder sa place pour l'agrandissement de l'église qui est depuis longtemps beaucoup trop petite pour contenir ses nombreux paroissiens ?

Un dôme d'un style un peu bâtard s'élève lourdement au-dessus de l'édifice ; une tour carrée à plate-forme surmontée d'une grande croix l'accompagne et le touche presque ; dans cette dernière est placé un joli carillon que l'on entend toujours avec plaisir.

ÉGLISE SAINT-POLYCARPE.

Elle est située à mi-côte de la montagne Saint-Sébastien ; bâtie en 1760 avec un luxe remarquable de matériaux, elle n'offre point ce style moyen-âge des principales basiliques lyonnaises ; le style grec domine dehors et dans l'édifice, qui ressemble un peu à certaines églises de Paris par l'absence de clochers.

Un dôme règne sur le sanctuaire dans lequel s'élève un riche maître-autel, de matière noble et artistique, élevé tout récemment ; deux colonnes de marbre l'accompagnent et un tableau de la *Nativité*, de Blanchet, est au-dessus.

Le corps du célèbre abbé Rozier, tué dans son lit par un boulet lancé depuis les Brotteaux pendant les troubles révolutionnaires, repose dans cette église, sa paroisse.

De nombreuses peintures à fresque bien exécutées ajoutent encore à la riche ornementation de cette église toute moderne.

Le grand orgue, placé au-dessus du grand portail, est sorti, en 1841, des ateliers de M. Zeiger, rue de Bourbon. C'est un seize pieds ouvert à la montre, ayant en outre un bourdon de trente-deux. Les jeux sont au nombre de quarante-huit (celui de Beauvais, un des plus grands et des plus beaux de l'Europe, n'a que quatre jeux de plus). Tous les instruments en bois et en cuivre s'y font entendre, depuis la petite flûte et le cor anglais jusqu'au violoncelle et à la contre-basse. La boiserie exécutée en noyer d'après les dessins de M. Bossan, les corniches, chapiteaux, statues et colonnes sculptés par M. Augustin Paquol, sont d'un goût parfait.

La façade est peu élevée mais d'un style s'harmonisant parfaitement avec le reste de l'église.

ÉGLISE DU COLLÉGE.

L'église du Collége, sous le vocable de la Sainte-Trinité, construite au commencement du XVIIe siècle, est assez grande et est enrichie de beaux marbres très-variés ; la voûte peinte à fresque est encore remarquable malgré son état de dégradation. — L'entrée en est publique.

La façade très-élevée n'offre rien de remarquable et se termine par un observatoire.

ÉGLISE SAINT-POTHIN (BROTTEAUX).

Cette église, style grec, a été construite il y a quinze ou dix-huit ans, sur les plans de M. Crépet, à l'époque où ce quartier n'était encore composé que de quelques maisons. Sa façade se compose d'un péristyle avec dix colonnes corinthiennes supportant un fronton. Un clocher pyramidal accompagne l'édifice et une coupole surmonte le chœur.

L'intérieur se compose de trois nefs supportées par vingt-une colonnes coniques ; un maître-autel de marbre reposant sur de magnifiques dalles de même matière attire l'attention du visiteur. Des vitraux, sur lesquels sont peints les douze apôtres, éclairent l'édifice.

La façade de cette église située sur une grande place, se distingue aussi depuis la rive opposée du Rhône, du côté de la cité.

ÉGLISE SAINT-LOUIS (DE LA GUILLOTIÈRE).

Cette église d'une construction contemporaine à celle de Saint-Pothin, est d'une étendue à peu près égale à cette dernière, mais l'architecture n'y est pas monumentale et n'attire pas l'attention du visiteur.

La voûte est assez élevée et l'intérieur est vaste, propre et commode.

On doit y visiter une statue de la Vierge due au sculpteur Fabisch, œuvre admirable de travail et de pose.

Une belle et mâle sonnerie liturgique appelle les nombreux paroissiens aux offices.

ÉGLISE DE LA CONCEPTION.

L'église de l'Immaculée-Conception est située à la Guillo-

tière, en face du pont de l'Hôtel-Dieu ; on peut déjà la voir depuis le milieu du pont de la Guillotière. Cette église aura 70 mètres de long et une largeur proportionnée. Son architecture est un mélange de style byzantin et ogival ; une coupole couronnera le centre du transept et une tour octogone crénelée et évasée en poivrière la terminera à l'orient. Le corps de la nef est presque fini et cette partie de l'édifice vient d'être consacrée provisoirement au culte. Une crypte ou église souterraine existe au-dessous.

Dire que c'est M. Bossan, architecte, qui dirige les travaux c'est assez pour que nous ayons foi à une œuvre artistique qui se montre blanche, fière, et déjà avec une certaine majesté au-dessus des maisons du cours de Bourbon.

Cette église sera un monument de plus à la Guillotière et embellira la perspective de la rive gauche du Rhône.

ÉGLISE DE L'HÔTEL-DIEU.

L'église du grand Hôtel-Dieu est publique, elle a sa façade sur une petite place dont on ne sait que faire à moins de l'agrandir ; c'est dommage, car cette façade est vraiment belle et une perspective plus étendue serait utile et agréable.

Le portail élevé de plusieurs gradins est d'un style renaissance, une longue guirlande bien sculptée l'encadre à merveille et deux élégants clochers jumeaux terminés en dôme, semblables à ceux de Neuville-sur-Saône (Rhône), le surmontent. L'intérieur est un bijou d'ornementation ; là, y sont parfaitement placés : une magnifique chaire en marbre, un maître autel d'une rare élégance, des tableaux de grands maîtres d'une bonne conservation, des marbres et des chefs-d'œuvre de serrurerie.

Pour terminer, nous dirons que la façade vient de recevoir

un rajeunissement urgent que réclamait la transformation de ce quartier que la rue Impériale touche de quelques pas.

Il existe encore à Lyon de nombreuses églises et chapelles qui sont, pour la plupart, assez remarquables, telles que Saint-Denis de la Croix-Rousse, Saint-Charles de Serin, Saint-Eucher de la Boucle, Saint-André de la Guillotière, les Feuillants, Sainte-Blandine, etc., mais leur cachet monumental n'est pas assez apparent pour que nous puissions en faire la description dans un ouvrage si restreint.

HÔTEL-DIEU.

Le grand Hôtel-Dieu de Lyon est le plus grandiose, le plus beau, le mieux entretenu et le plus ancien de l'Europe; il occupe l'étendue d'un gros village et il contient à l'aise la population d'une petite ville. Pour juger de suite de sa longueur il faut se placer sur le quai du Rhône, à l'entrée du Pont de la Guillotière, et l'œil sera ravi de l'ordonnance de cet édifice majestueux; de ce point, il nous rappelle la longue façade des Tuileries. Le centre est surmonté par un dôme d'une construction hardie; il produit de certains points de la ville un effet incroyable de majesté; son faîte, couronné d'une terrasse entourée d'une balustrade, est terminé par quatre anges qui supportent avec leurs mains une énorme boule surmontée d'une croix dorée; ce groupe est en pierre et d'une grandeur suffisante pour qu'on puisse bien distinguer le sujet d'assez loin à l'œil nu. L'Hôtel-Dieu de Lyon est le chef-d'œuvre du célèbre Soufflot.

Deux statues colossales, représentant le roi Childebert et la reine Ultrogothe, fondateurs de cet hospice au VIe siècle, ornent encore cette façade style renaissance; de chaque côté et assez éloignés du milieu sont deux pavillons qu'un sculpteur

habile a rehaussé des groupes du *Rhône* et de la *Saône* aux armes de la ville.

L'intérieur est d'une ordonnance monumentale ; de vastes cours carrées sont entourées de galeries dans lesquelles naissent de nombreux et larges escaliers conduisant aux différentes salles qui se communiquent toutes ensemble. La plus belle partie de l'édifice est celle du Grand-Dôme; quatre salles immenses garnies chacune de deux rangs de lits y aboutissent, ainsi que les salles du second qui au moyen de nombreux vitraux y correspondent aussi. Sous la voûte élevée du dôme est attaché un crocodile qui a été trouvé dans le Rhône ; un autel occupe le centre, les sculptures y sont bien exécutées, le pavé est de marbre, et de ces salles les malades ont en perspective, pour alléger leurs maux, la vue magnifique du large cours du fleuve, les quais, le pont si populeux de la Guillotière et les Brotteaux ; tous les balcons sont spacieux et en pierre.

Les lits sont en fer, les salles sont cirées chaque jour, une cuisine existe dans chacune, non compris la cuisine centrale, véritable usine ressemblant un peu à la cuisine des Invalides à Paris. Plus de 200 sœurs, sans compter les filles et les hommes de peine, sont attachées à ce vaste établissement de l'humanité.

Un passage où il y a quinze à dix-huit ans existait la boucherie de l'hospice, représentant une longue allée de trois mètres de large allant de la rue de l'Hôpital sur le quai du Rhône, dont la traversée était difficile tant ce passage était répugnant, a été subitement transformé en une large galerie vitrée, ornée de deux étages et de magasins uniformes et élégants comportant spécialement des bijoutiers, des bottiers, des marchands d'habillements, etc. ; il est chaque soir illuminé par 200 becs de gaz et sert d'abri contre le froid ou le chaud et la pluie et forme une promenade.

Terminons notre récit sur le Grand-Hôtel-Dieu, en félicitant son Administration d'avoir transformé l'extérieur de ces immenses bâtiments par un passage fait et dirigé avec soin.

HOSPICES DIVERS.

Il existe encore à Lyon : 1° l'*hospice de la Charité*, dont la longue façade occupe une grande partie du quai du Rhône qui porte son nom ; il est destiné aux orphelins et aux vieillards ; — 2° l'*Hôpital militaire* qui fait suite à ce dernier et dont l'élégance et l'étendue sont remarquables ; — 3° l'*hospice*

de l'Antiquaille, bâti presque au sommet de la colline de Fourvières sur l'emplacement de l'ancien palais des empereurs romains ; son nom lui vient de ce qu'on ne peut fouiller le sol aux alentours sans y rencontrer de nombreux restes d'antiquités romaines. Il renferme les insensés des deux sexes, les vénériens et les incurables. On doit y visiter la petite église bâtie en 1639 et entièrement réparée sous la Restauration ; — 4° l'*hospice des Vieillards*, situé à la Guillotière, pour les deux sexes indigents et infirmes ; — 5° la *Maison de santé* des Pères hospitaliers de Saint-Jean-de-Dieu, à la Guillotière, etc.

PALAIS DE L'ARCHEVÊCHÉ.

Le palais archiépiscopal de Lyon est situé contre le chevet droit de l'abside de la primatiale ; son ordonnance extérieure est sévère et froide ; une grille fort belle, sert d'entrée dans la cour d'honneur dont nous serions heureux de voir changer les cailloux contre des pavés plats ; au fond sont à droite et à gauche deux portails construits sur les dessins de Soufflot, l'un conduisant dans l'église, l'autre au palais ; en montant le grand escalier on arrive à la salle dite des *Pas-Perdus* une des plus vastes de Lyon, elle donne accès aux différentes pièces du bâtiment.

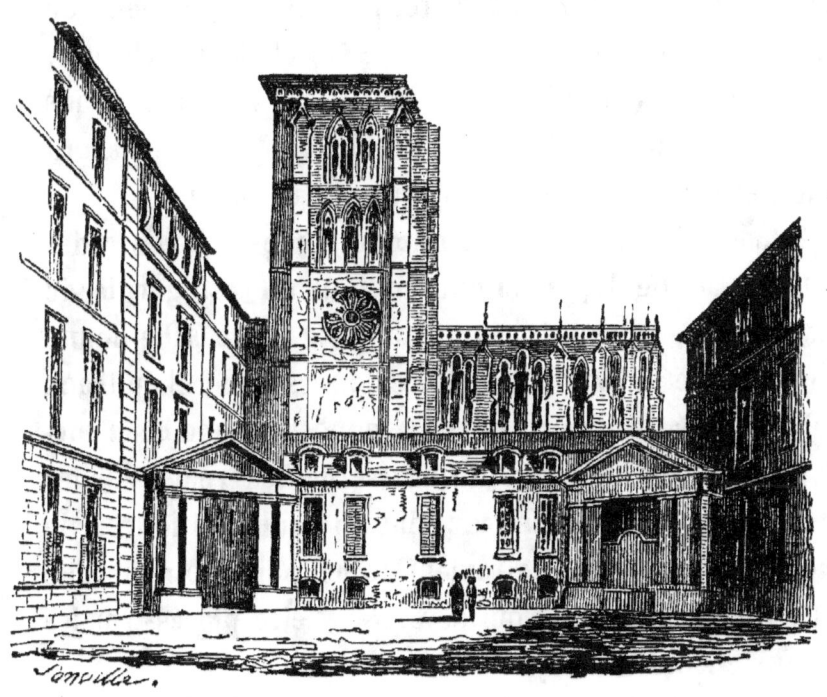

L'intérieur du palais trompe l'extérieur par la bonne distribution des appartements qui sont décorés à la fois avec luxe et sobriété. Une vaste terrasse l'accompagne et sert de point de vue, par sa position enchanteresse, aux princes lo-

geant souvent à l'archevêché; de là le coup d'œil est vraiment magnifique, surtout les jours de fêtes nationales ; les joûtes, régates, feux d'artifice, foule compacte, tout se passe aux pieds et aux flancs de la basilique primatiale.

Plusieurs pontifes, rois de France, princes, princesses ont logé dans ce palais, ainsi que l'empereur Napoléon Ier en 1805 et en 1815.

GRAND-THÉATRE.

Le Grand-Théatre lyrique de Lyon est aujourd'hui admirablement situé, d'abord en face de la nouvelle façade orientale de l'Hôtel-de-Ville, et ensuite il forme l'entrée septentrionale de la rue Impériale qui est bâtie presque à son alignement. Ce magnifique édifice remplace, depuis 1827, l'ancien Théâtre, élevé, d'après les plans de Soufflot qui le construisit cent ans auparavant. L'édifice actuel est l'œuvre de MM. Chenavard et Pollet et répond mieux à l'importance de la cité.

La façade, de style grec, composée d'une série d'arcades faisant galerie publique autour du théâtre, est garnie de magasins. Au-dessus est le foyer dont la vaste salle donne sur la place de la Comédie; des colonnes avec chapiteaux corinthiens séparent les croisées et supportent une belle corniche surmontée d'un attique rehaussé de bas-reliefs sur lequel les mots GRAND-THÉATRE sont en saillie en lettres de bronze. Nous regrettons vivement de ne point voir au faîte de cette façade les muses qui devaient y être placées sur les piédestaux encore nus aujourd'hui.

L'enceinte répond parfaitement au rang de la seconde scène de France tant par la multiplicité des ornements que par sa somptuosité; nous y avons vu contenir plus de 5,000 spectateurs. Quatre étages de galeries disposées en forme de lyre se superposent à une hauteur raisonnable et corres-

pondent à des escaliers en pierre, chauffés par des calorifères et éclairés au gaz.

L'orchestre, composé de l'élite des artistes lyonnais et dirigé par l'habile George Hainl, violoncelliste de renom, réunit pour l'opéra plus de 50 musiciens et fait honneur à la ville de Lyon.

Cette salle a été depuis sa construction l'objet de nombreuses réparations et transformations qui ont toujours été faites avec goût et aujourd'hui, malgré la foule qui s'empare annuellement de son enceinte, toutes les peintures, dorures, fresques, etc., sont dans un parfait état de conservation.

Des vespasiennes ont été placées au chevet extérieur et l'eau en lave continuellement la surface.

THÉATRE DES CÉLESTINS.

Depuis longtemps notre seconde salle de spectacle, tant fréquentée par la population ouvrière, était dans un état de dégradation et d'incommodité de toute nature; souvent elle fut réparée partiellement, une seule fois tout entière; mais cette réparation ne consistait que dans la décoration. Ce n'est qu'au mois d'août 1858 que la salle a été totalement démolie pour être reconstruite sur un nouveau plan. En quelques jours il ne restait plus que les quatre murs. De nombreux ouvriers travaillant nuit et jour sont parvenus en moins d'un mois à nous rendre notre salle entièrement finie; du reste ces travaux étaient dirigés par M. Desjardins, architecte de la ville, dont on connaît la science et l'habileté.

Le théâtre des Célestins possède aujourd'hui 250 places de plus qu'auparavant; cela s'explique par la substitution des charpentes en fer aux anciennes et lourdes charpentes en bois. Quant à la décoration, confiée à M. Devoir, le digne successeur de feu M. Savette, elle est en style de la renais-

sance grecque. L'encadrement de la scène, celui des loges sont d'une grande élégance d'ornement. Les balcons des galeries sont sculptés et taillés à jour avec un goût et une délicatesse difficiles à surpasser.

Un dôme évasé, soutenu par de colossales cariatides, couronne cette nouvelle salle et un lustre très-beau, d'une grande dimension, enrichi de nombreux cristaux et d'après un nouveau système, fait ressortir encore davantage l'éclat que produisent les dorures.

Enfin, n'hésitons pas de le dire, la salle des Célestins rend jaloux les habitués du Grand-Théâtre.

STATUE DU MARÉCHAL SUCHET.

L'auguste cité de Lyon qui a vu naître tant de célébrités et de gloires, qui fut le berceau de plusieurs empereurs romains et qui réunit un panthéon immense d'hommes illustres appartenant à toutes les classes de la société, aux arts, aux sciences et à l'industrie, Lyon, disons-nous, ne possédait sur ses belles places publiques que deux statues lyonnaises, celle de Jacquard et celle de Cléberg ; mais l'Administration municipale toujours bien pénétrée décida l'érection d'une statue du maréchal Suchet, duc d'Albuféra, sur la place Tolozan, si admirablement située.

Jusqu'alors un buste en marbre, placé au Musée Saint-Pierre, était le seul hommage rendu à la mémoire de ce noble enfant de Lyon.

Mais le 15 août 1858, on érigea solennellement, sur la place Tolozan, la statue pédestre en bronze de Suchet, aux acclamations d'une énorme foule et devant les autorités civiles et militaires réunies sur des estrades garnies de toitures en velours vert et or.

Cette statue a été coulée dans les ateliers de MM. Eck et

Durand, à Paris ; elle pèse 1376 kilogrammes et est l'œuvre du savant statuaire Dumont.

Le socle est un bloc de pierre de Crussol poli comme le marbre ; il a 2 mètres 20 de large sur 2 mètres 30 de hauteur avec angles coupés et de forme quadrangulaire. La partie basse du stylobate est ornée de guirlandes et de couronnes sculptées avec beaucoup d'art et de talent par M. Bernasconi.

La grille en fonte à tons argentés fait honneur au crayon de M. Desjardins. Des fers de lance, à pointes dorées, sont insérés dans une double rangée d'arabesques avec le chiffre du maréchal Suchet. Ce beau travail a été modelé par M. Maillard et fondu dans les ateliers de M. Villard. Quatre légers candélabres argentés s'élancent de cette grille.

La statue regarde le Midi ; la pose est noble et bien comprise. Voici le texte des inscriptions gravées sur le socle.

Face méridionale, au-dessus de l'écusson du maréchal :

A LOUIS-GABRIEL SUCHET
DUC D'ALBUFÉRA, MARÉCHAL DE FRANCE,
LYON SA VILLE NATALE
A ÉLEVÉ CE MONUMENT
SOUS LE RÈGNE DE L'EMPEREUR NAPOLÉON III
MDCCCLVIII.

Face septentrionale :

AU MARÉCHAL DUC D'ALBUFÉRA
COMMANDANT EN CHEF LES ARMÉES
D'ARAGON ET DE CATALOGNE
GOUVERNEUR GÉNÉRAL DE CES PROVINCES
ET DU ROYAUME DE VALENCE
COLONEL GÉNÉRAL DE LA GARDE IMPÉRIALE
NÉ LE II MARS 1770
MORT LE III JANVIER 1826.

Face orientale :

SIÉGE DE TOULON.	LE MINCIO.
LOANO.	AUSTERLITZ.
ARCOLE.	MARIA.
RIVOLI.	BELCHITE.
SPLUGEN.	LÉRIDA.
LE VAR.	MÉQUINENZA.

Face occidentale :

SAALFED.	ORDAL.
IÉNA.	TORTOSE.
PULTUSK.	TARRAGONE.
OSTROLENKA.	SAGONTE.
MARGALEF.	VALENCE.

STATUE DE JACQUARD.

La ville de Lyon reconnaissante a fait élever à Jacquard une colossale statue en bronze sur la place Sathonay, au bas de l'ancien Jardin-des-Plantes; elle est l'œuvre de notre compatriote Foyatier. L'inauguration de cette statue date du 16 août 1840. Jacquart est représenté pensif, tenant un compas qu'il applique sur des cartons de métiers; à ses pieds sont différents attributs concernant le tissage de la soie. Le piédestal sert de fontaine publique.

Ce célèbre mécanicien-tisseur est né à Lyon, le 7 juillet 1752, d'un père ouvrier en soie brochée et d'une mère liseuse de dessins; on ne pouvait être plus que lui enfant de la fabrique lyonnaise.

En 1782, il inventa un modèle qu'il voulait substituer à différents genres de tissages; mais ce n'est qu'en 1801 qu'il

obtint un brevet pour sa découverte, ainsi qu'une médaille de bronze à l'exposition universelle, pour invention d'un métier *supprimant dans la fabrication des étoffes de soie brochées le tireur de lacs*. Il fut longtemps persécuté par les ouvriers tisseurs qui méconnurent son génie et son système ; mais de 1809 à 1812 il eut le bonheur de voir son idée comprise et appliquée par plusieurs notables fabricants de la ville. En 1819, il présenta à l'exposition un métier qui lui mérita la médaille d'or et la croix d'honneur.

Jacquard mourut le 7 août 1834, à l'âge de 82 ans, dans sa modeste propriété à Oullins, près Lyon, entouré de la vénération générale et béni par la population ouvrière.

STATUE DE CLÉBERG.

Au XVIe siècle un Allemand nommé Jean Cléberg, natif de Nuremberg, vint s'établir à Lyon où il mourut à l'âge de 61 ans. Jean Cléberg, surnommé le *Bon Allemand*, possédait une grande fortune ; son bonheur était de doter toutes les filles pauvres du quartier Bourgneuf et de fonder des refuges et des hospices pour les malheureux. C'est lui qui fut le premier souscripteur pour la fondation du grand hospice de la Charité, à Lyon, qui servit plus tard de modèle pour la construction de l'hospice général de Paris.

Une statue succédée de plusieurs autres lui furent élevées par les habitants du quartier sur le quai Bourgneuf, au-dessus d'un rocher ; mais elles étaient en bois et les injures du temps les mutilaient tour à tour. Ce n'est qu'il y a dix ans environ, qu'une colossale statue en pierre fut érigée sous une grotte du rocher. Cléberg est représenté en costume civil du XVIe siècle, tenant une bourse d'une main et de l'autre des papiers. Des guirlandes naturelles de lierre retombent autour du monument et lui donnent un effet pittoresque.

AMÉLIORATIONS GÉNÉRALES.

Description des embellissements d'un grand nombre de rues, places, quais, avenues, cours, etc. Monuments divers qui les décorent aujourd'hui.

Lyon était une des villes du Midi dont les rues étaient le plus généralement étroites, tortueuses, mal pavées, ne réunissant d'agréable que les monuments, quais, places et surtout les campagnes environnantes. Tout cela a cessé d'être vrai depuis plus de dix ans. Aujourd'hui, la seconde capitale de l'Empire, malgré ses trente kilomètres de quais dans son intérieur, ses places spacieuses, ses immenses maisons, possède des fontaines publiques d'eau potable, ce dont la capitale elle-même manquera longtemps. Des châteaux-d'eau, des statues, des jardins publics bien entretenus répandant une odeur embaumée, viennent encore rehausser l'éclat de ses beaux et nouveaux quartiers. Des rues magnifiques ont été percées, les anciennes s'élargissent et s'alignent; de nouveaux et immenses travaux vont être très-prochainement mis en voie d'exécution, la rapidité avec laquelle ils seront conduits tient plutôt du prodige que de la force humaine, si nous osons nous exprimer ainsi. Parmi les grands travaux qui vont s'ouvrir, on verra naître une nouvelle voie de circulation qui aura nom *Rue de l'Impératrice* ; les quais seront tous plus ou moins exhaussés, plusieurs ponts seront rebâtis, entre autres le beau pont Tilsit, dont les arcades trop basses nuisent à l'écoulement des hautes eaux de la Saône. Une vaste église sera édifiée au cœur même de la cité, près de l'ancienne place de la Préfecture et se nommera, croyons-nous : Saint-Dominique ou Saint-Sacerdos. Des halles centrales, répondant à l'importance du commerce de la ville, ont été construites dans l'endroit le plus populeux et le plus commerçant de Lyon.

Nous devons maintenant décrire amplement la plus belle rue de Lyon, dont nous voyons avec regret l'*absence de description* dans les derniers et récents ouvrages littéraires et artistiques sur Lyon. Un *Guide du voyageur de Paris à Lyon*, par M. Ad. Joanne, en parle cependant, mais d'une façon si équivoque, que personne ne peut comprendre que Lyon possède une rue rivale de la célèbre rue de Rivoli à Paris. Cette rue, que nous n'avons pas encore nommée, est la *Rue Impériale*.

RUE IMPÉRIALE.

En 1855, ont commencé sur une vaste échelle, les démolitions d'un grand nombre de maisons importantes, sur une longueur de 1100 mètres et une largeur en moyenne de 60 mètres. Dans cette étendue, une population de 12,000 âmes a été délogée. De la cime des collines de Fourvières et de la Croix-Rousse, on pouvait voir une longue colonne de poussière blanche s'élever dans les airs, ressemblant à un incendie général couvé par des décombres; mais à mesure que les démolitions se pratiquaient, les édifices sortaient comme par enchantement, et au commencement de l'été de 1857, un grand nombre de maisons étaient habitées. C'est à ne pas en croire son propre témoignage.

La rue Impériale est complètement rectiligne de la place de la Comédie à la place Impériale, sur une longueur de 900 mètres; et de la place Impériale à la place Bellecour, cette seconde partie de la rue, qui a 200 mètres, est oblique à la première; cette disposition était obligée par la position qu'occupe la mère-cité entre les deux fleuves. Sa largeur est de 24 mètres, dont 12 sont affectés à la voie charretière et 10 aux trottoirs.

Cette rue est non-seulement remarquable par sa lon-

gueur, sa largeur et sa position, mais les regards de l'artiste, du simple amateur et de l'ouvrier, ont largement de quoi admirer et satisfaire leur curiosité.

Chaque maison, d'un bout de la rue à l'autre, est construite dans un style différent de sa voisine ; les sculptures les couvrent du haut en bas ; de magnifiques balcons ciselés se perdent parmi leurs nombreuses dentelures, la renaissance surtout y domine et la majeure partie de ces habitations du commerce lyonnais, ressemblent extérieurement et intérieurement à des palais plutôt qu'à des maisons de négociants.

Citons, parmi les édifices les plus admirés, les deux maisons vis-à-vis l'une de l'autre, qui ouvrent la rue du côté de la place de la Comédie, occupées chacune par un splendide café ; ces deux maisons sont couvertes de belles sculptures. Les quatre maisons uniformes qui débouchent sur la place Impériale, à l'entrée de chaque section de la rue ; il en est de même des maisons qui bordent cette place.

Arrêtons-nous un instant devant l'édifice commercial qui a pour enseigne : *A la Ville de Lyon*, construit tout exprès pour cet immense magasin de nouveautés, un des plus vastes de France. Les jours d'exhibition, les magasins de la Ville de Lyon, par la richesse de leurs étoffes et les myriades de becs de gaz qui les illuminent du haut en bas, ressemblent à un véritable palais d'exposition.

Le *Grand Hôtel de Lyon*, situé en face du Palais de la Bourse, est d'un luxe rare ; le marbre, les sculptures, les dorures, les lustres, les magnifiques salles princières, les divans, enfin, tout ce que l'on peut voir de riche et de beau est placé dans ce vaste hôtel. Plusieurs salles décorées par M. Flachat, architecte ornemaniste, sont d'une rare magnificence et surtout d'une piquante variété de styles et de tons ; il faudrait avoir l'art de peindre avec la plume comme feu

Balzac, pour donner au lecteur une parfaite idée des splendeurs du *Grand Hôtel de Lyon* ; mais le soleil luit pour tout le monde dans notre ville, et chacun, avec quatre francs, peut dîner et visiter ce joli édifice. Mentionnons encore que la première pierre de la rue Impériale a été posée dans les fondations mêmes de l'hôtel.

L'*Hôtel Collet* réunit également beaucoup d'élégance, de luxe et de confortable.

Au milieu de l'ancienne rue Belle-Cordière, sont les dernières constructions de cette rue, achevées en 1858 ; on voit, à l'angle de la place Léviste, une colossale maison, dont les balcons sont supportés par d'immenses statues.

Cette magnifique voie de circulation est splendidement illuminée chaque soir, d'abord, par un double rang de candélabres à supports en bronze dorés, enrichis d'ornements et du blason de la ville, très-rapprochés les uns des autres et ensuite, par les magasins qui rivalisent entre eux par le luxe et l'étalage.

Le *Palais du Commerce*, situé au centre de cette rue, a été achevé en novembre 1858 ; il ne reste que l'intérieur, qui sera complètement terminé cette année. C'est un édifice de plus à ajouter aux nombreux monuments de Lyon, car il répond parfaitement à l'importance de la cité qu'il occupe ; ses façades sont sur la place des Cordeliers et sur la place de la Bourse.

L'ensemble extérieur de cet édifice est à la fois grandiose, d'une belle architecture, d'une construction faite dans toutes les règles de l'art et comportant des matériaux de premier choix. C'est l'œuvre de M. Dardel, ancien architecte en chef de la ville, on ne pouvait mieux la confier.

Entre les deux sections de la rue Impériale, on a interposé une place pour servir de fond de perspective aux deux parties obliques de la rue ; elle se nomme *Place Impériale* ;

six rues y aboutissent ; le milieu est orné d'une fontaine jaillissante, formée d'une vasque énorme en pierre de taille, d'un seul bloc, polie comme le marbre, au-dessus de laquelle s'élance, avec force, un jet ayant la forme d'un grand vase ; l'eau retombe dans cette vasque et, enfin, retombe dans un bassin inférieur ; des squares dans le genre de ceux de Bellecour et des jeunes acacias forment un cercle brisé en quatre parties ; autour de cette fontaine, les armoiries impériales et l'écusson de la ville, en bronze, flanquent le piédestal. Elle a été inaugurée le 15 août 1857.

La rue Impériale est le trajet le plus court pour aller des Terreaux à Bellecour ; la chaussée est pavée en grès cubiques, avec un soin tout particulier. De cette rue on a un fond de perspective charmant, c'est celui de la montagne Saint-Sébastien, dont les maisons s'échelonnent au-dessus de la rue Puits-Gaillot.

Terminons ces détails trop abrégés, en mettant, sous les yeux du lecteur, la place qu'occupe cette rue, et les nombreuses améliorations qu'elle a semées dans tous les quartiers qu'elle traverse :

La percée de cette rue commence sur la place de la Comédie, dans tout l'espace compris entre le Grand-Théâtre et l'Hôtel-de-Ville ; c'est-à-dire, que plusieurs maisons qui faisaient partie de la rue Lafont, ayant façade sur la place de la Comédie, ont été démolies et ainsi de suite, du nord au midi ; la rue Impériale partage la rue Pizay, dont les amorces sont élargies avec angles coupés. Cette même et bonne opération se continue pour les rues de l'Arbre-Sec, Bât-d'Argent, Mulet, Neuve, Gentil, Grenette, Tupin, Raisin, Noire, Paradis, Confort, où la nouvelle rue a déjà emprunté l'ancienne grande rue de l'Hôpital, de l'allée de l'Argue au passage de l'Hôtel-Dieu, puis elle continue en laissant debout le côté oriental de la rue Belle-Cordière,

pour enfin se terminer sur la place Léviste, à l'alignement des façades de Bellecour.

RUE GRENETTE.

Cette rue était, au XVe siècle, la plus belle et la plus large de Lyon, et aujourd'hui encore, c'est la rue la plus importante de toutes celles que coupe la rue Impériale, aussi l'Administration s'en est-elle sérieusement occupée. Il fut décidé que la rue Grenette serait prolongée jusqu'au quai de Saône (Saint-Antoine) et jusqu'au quai du Rhône. Ce qui fut dit fut fait, et maintenant, sauf quelques alignements douteux, cette rue longue, droite, large, pavée en grès cubiques, et du milieu de laquelle on voit, à l'occident, la gracieuse colline de Fourvières, montre à l'orient, l'immense plaine que forme le lit du Rhône et au lointain, sur la rive opposée, les belles maisons des Brotteaux. Pour ce prolongement (côté du Rhône), on a fait disparaître l'îlot de maisons qui existaient entre les places des Cordeliers et du Concert, supprimant par ce fait, les anciennes rues Stella et Claudia; et pour le côté de la Saône, on a jeté bas deux blocs de maisons de la rue Centrale, puis autant dans la rue Mercière et sur le quai Saint-Antoine. De belles maisons bien sculptées, mais peu profondes, forment ce prolongement.

Que les autres rues qui lui sont parallèles suivent cet exemple, et Lyon deviendra inimitable en beauté et en perspective !

RUE BUISSON.

On sait ce qu'était, il y a peu d'années, la rue Buisson; pas une maison n'est restée debout, toutes ont fait place, soit au Palais du Commerce, qui en forme l'entrée, soit au

nouveau marché couvert, qui ressemble aux halles centrales de Paris, soit enfin aux maisons particulières qui ont été édifiées sur toute sa longueur. De plus, la rue Buisson est prolongée au nord jusqu'à la place du Collège, laquelle place, vu la largeur de cette rue, se trouve confondue avec elle; reste maintenant à élargir la rue Henri jusqu'au flanc du Grand-Théâtre, et la rue Buisson aura presque la moitié de la longueur de la rue Impériale.

RUE CENTRALE.

C'est de 1846 que datent les premiers travaux de cette rue qui, avec la rue de Bourbon étaient les deux plus belles. La rue Centrale a été faite en deux ans, les maisons sont hautes, belles, garnies de sculptures, de beaux magasins, de jolis balcons, et elle est surtout très-fréquentée; sa largeur est de douze mètres, elle est pavée en grès cubiques.

Lors de son ouverture, on a commencé sa percée par les halles de la Grenette, coupé plusieurs massifs de maisons traversés par les rues Tupin, Ferrandière et Thomassin; elle aboutit sur la place de la Préfecture, après avoir scié quelques mètres de l'allée de l'Argue et faisant presque angle aigu avec sa concurrente la rue Mercière.

La rue Centrale n'est pas terminée, la rue Trois-Carreaux, qui porte aujourd'hui le nom de la nouvelle rue et qui lui fait suite jusqu'à la place Saint-Nizier, est *malheureusement* assez large, et jusqu'à ce jour, on a la douleur de voir la rue Centrale avortée au ventre même. Une pétition a été adressée, il y a deux ans, par les propriétaires et négociants de ce tronçon de la rue, à M. le Sénateur chargé de l'administration du département du Rhône, pour demander qu'on procède, dans le plus bref délai, à l'achèvement de la partie comprise entre la rue Grenette et la place Saint-Nizier.

RUE SAINT-PIERRE.

Aujourd'hui, la rue Saint-Pierre fait suite à la rue Centrale, et au lieu de 5 mètres de large, elle en a 13 ; les maisons qui faisaient face au Palais Saint-Pierre, ont cédé leur emplacement à de véritables édifices garnis de statues, de colonnes, de chapiteaux, de marbres, de glaces et de vastes magasins de soieries. Son pavé est à la mode des nouvelles rues, et enfin, on peut arriver à la place des Terreaux sans encombrement.

RUE DE BOURBON.

Il y a à peu près dix-huit ans qu'existe cette magnifique voie de communication qui relie la place Bellecour à la place Napoléon (autrefois place Louis XVIII). Sa largeur est de 15 mètres et sa longueur de 600 mètres environ. De colossales maisons en pierre de taille, toujours sculptées en tous sens, renferment de somptueux appartements et abritent presque exclusivement l'aristocratie lyonnaise, ainsi que toute la presqu'île de Perrache, dont les rues sont larges, alignées et bien bâties. Du milieu de cette belle rue, on a la double perspective des statues de Louis XIV, sur la place Bellecour et de Napoléon 1er, sur la place Napoléon.

On remarque parmi les nombreux et beaux établissements de la rue de Bourbon, le *Grand Hôtel de l'Univers.*

Aménagements et améliorations de différentes rues.

RUE DE LA BARRE. — Il y a un siècle que les plans d'élargissement de cette rue sont dressés, et malgré l'encombrement que lui fournit le pont de la Guillotière, unique

en France, par sa foule consécutive et compacte, la rue Impériale, la place Bellecour et les quais du Rhône, nous ne voyons rien poindre à l'horizon pour le reculement des quelques maisons du côté méridional de la rue, lesquelles devraient être, au point de vue général, à l'alignement de la façade du Rhône (place Bellecour) et alors, la rue de la Barre, si passagère, ne serait plus le théâtre d'accidents de toute nature, que les journaux enregistrent malheureusement trop souvent. Nous croyons fermement, que la double embouchure des rues Impériale et de l'Impératrice, décideront son élargissement si utile et si désiré.

En attendant, la rue de la Barre vient d'être repavée en grès cubiques.

RUE SAINT-DOMINIQUE. — Cette rue qui est rectiligne, était autrefois une des plus larges, et aujourd'hui, elle est trop étroite; sa largeur n'est que de 7 à 8 mètres, elle est encombrée journellement par la foule, le soir et le dimanche surtout.

La rue Saint-Dominique a reçu une amélioration notable: on a remplacé ses pavés de cailloux par le pavé plat, et ses hautes et belles maisons ont été reblanchies à neuf.

RUE BOURGCHANIN. — On a démoli la presque totalité des maisons qui séparaient l'Hôtel-Dieu de cette rue pour y planter une promenade pour les convalescents. Par ce moyen, le côté occidental de cette rue reçoit plus de jour et la rue est plus aérée. Elle se nomme aujourd'hui *rue Belle-Cordière*.

RUE BELLE-CORDIÈRE. — La rue Impériale s'en est emparée dans toute sa longueur; il ne reste que les maisons du côté oriental, et encore elles ont été toutes réparées et métamorphosées. La rue Bourgchanin, sa voisine, a pris son nom.

RUE CHILDEBERT. — Autrefois peu connue et peu importante, la rue Childebert va prendre un rang parmi les belles

rues; on a fait une percée qui la fait aboutir sur la place Impériale, et le projet est approuvé pour qu'elle aboutisse, dans deux ans, sur la place de la Préfecture. Elle n'aura plus guère de chemin, selon nous, pour arriver, par la rue de Savoie, sur le quai de Saône.

RUE DU PORT-DU-TEMPLE. — Cette rue a reçu deux améliorations : d'abord son changement de nom (autrefois rue Ecorche-Bœuf), puis ensuite les cailloux ont disparu pour les pavés plats dits *d'échantillon*.

RUE DE LA PRÉFECTURE. — On sait que cette rue, qui est d'une grandeur raisonnable, n'est formée que d'une seule maison de chaque côté, et qu'un balcon circulaire règne à l'étage supérieur. Quoique d'une création moderne, cette rue avait besoin d'une réforme, et ses pavés de cailloux ont fait place au pavé *d'échantillon* ; les deux uniques façades ont été badigeonnées.

RUE PARADIS. — L'élargissement de cette rue est commencé aux abords de la place Impériale et elle vient d'être pavée en pavés plats, ainsi que les rues Raisin et Grolée qui en sont proches.

RUE MERCIÈRE. — Cette rue, jadis la plus commerçante, est presque oubliée depuis que la rue Centrale existe. Un nombre assez considérable de maisons ont été rebâties avec beaucoup de goût et ont été reculées ; mais, tant que ce sera partiel, on laissera de côté le passage de cette rue. Ajoutons que le bitume y a remplacé le pavé, et que ce sont les boutiquiers qui ont imaginé ce nouveau mode de chaussée pour conserver dans leur ancienne rue la préférence de la foule, qui, hélas ! se montre encore ingrate.

RUE DES BOUQUETIERS. — Elle a été démolie, et aujourd'hui une maison de chaque côté la limite de la place d'Albon à la place Saint-Nizier. Le pavé plat y existe depuis quelque temps.

RUE SAINT-CÔME. — *Le tournant Saint-Côme* n'est pas sans charme, c'est une des rues les plus riches et les plus commerçantes. De somptueux magasins de châles, soieries, bijouterie, horlogerie, etc., y étalent, chaque soir, leur brillante parure. Cette rue a été, en partie, élargie et bâtie avec luxe à son entrée sur le quai de Saône, et on a substitué le macadam à l'ancien pavé.

PETITE RUE LONGUE. — Cette rue a été totalement élargie lors de l'ouverture de la rue Centrale.

RUE LANTERNE. — La rue Lanterne a continué son nom à la *rue de l'Enfant-qui-pisse* qui la prolonge. Beaucoup de maisons ont été rebâties, et aujourd'hui elle est assez large. La *rue du Bessard*, dont l'aspect était ignoble, débouchait dans cette rue, mais depuis longtemps cette rue, ainsi que l'ancienne boucherie des Terreaux, ont fait place aux belles rues d'Alger et de Constantine; c'est dans l'avant-dernière qu'il faut visiter la délicieuse maison Richard, appelée *maison dorée* pour ses nombreuses statues, sculptures, dorures, etc.

RUE DE LA CAGE. — Cette rue, autrefois si étroite, est aujourd'hui large et propre; toutes les maisons en sont reconstruites en taille et sculptées.

RUE ROMARIN. — La partie inférieure et orientale de cette rue a été rebâtie et élargie jusqu'à la hauteur de la grande rue Sainte-Catherine,

RUES LAFONT ET PUITS-GALLIOT. — Ces deux rues, presque alignées de chaque côté de l'Hôtel-de-Ville, manquent de largeur. Il viendra, sans doute, un jour où l'on aura trouvé le moyen de les élargir davantage afin de mieux isoler le plus bel édifice de Lyon, rendre ses abords plus praticables et moins dangereux à la foule toujours pressante et compacte dans ce populeux et commerçant quartier. Un commencement d'exécution a eu lieu, en 1854, pour la rue Puits-Galliot à sa naissance sur la place des Terreaux, et, en 1856, pour la

rue Lafont, par le percement de la rue Impériale. Pendant longtemps une seule de ces deux rues parallèles était pavée en grès cubiques, mais, aujourd'hui, cette amélioration existe dans l'une comme dans l'autre.

RUE DE L'ANNONCIADE. — Cette rue fait déjà partie de la Croix-Rousse. On a le projet de la faire relier avec la rue du Commerce à travers l'ancien Jardin-des-Plantes. A sa partie supérieure, c'est-à-dire au point de départ du nouveau cours des Chartreux, cette rue a été abaissée, ce qui la rend à la fois plus accessible aux piétons et aux voitures.

COURS DES CHARTREUX. — Voilà encore une nouvelle voie que peu de personnes avaient dans l'imagination, si ce n'est les habitants du quartier et les novateurs.

Le cours des Chartreux est une charmante promenade qui a près de deux kilomètres de long, à mi-côte de la Croix-Rousse. De cette promenade on aime à cotoyer les gracieuses ondulations de la colline de Fourvières, le cours sinueux de la Saône et de ses quais, le verdoyant promontoire qui domine Vaise, et, au midi, la presqu'île lyonnaise avec tous ses monuments, ses dômes, ses tours, etc. Quoique passablement éloigné de l'Hôtel-de-Ville, on distingue parfaitement le cadran et l'heure de son beffroi.—C'est un nouveau point de vue pittoresque à ajouter aux nombreux sites enchanteurs de Lyon, et une promenade de plus aux habitants des quartiers environnants.

CROIX-ROUSSE. — La Croix-Rousse forme aujourd'hui le quatrième arrondissement de la ville de Lyon ; sa population s'élève environ à 35,000 habitants ; des forts et des ponts-levis l'entourent. La grande place de la Croix-Rousse possède un château d'eau en fonte d'une belle dimension. Ses longues et larges rues bien bâties continuent de plus en plus à se peupler d'ouvriers en soie. C'est surtout à la Croix-Rousse que sont les plus beaux ateliers ; on y respire en tout temps un air

vif et salubre. La construction d'un grand hôpital se poursuit avec une louable activité, et un chemin de fer l'unira bientôt avec le centre de Lyon. Ce projet grandiose et unique dans son genre a été mis en projet il y a quelques années, puis ensuite semblait abandonné ; mais il paraît que, cette fois, l'affaire est prise au sérieux, et que les projets sont approuvés.

PLACE BELLECOUR.

(*Bella Curia.*) La place Bellecour est une des plus belles et des plus vastes du monde ; elle occupe une surface de six hectares. Au milieu s'élève majestueusement une colossale statue équestre de Louis XIV, œuvre de Lemot, célèbre sculpteur lyonnais. Elle remplace une autre statue du même monarque, brisée en 1793, et contre laquelle étaient adossés les fameux groupes en bronze des frères Coustou représentant le *Rhône* et la *Saône*. La statue actuelle, inaugurée le 6 novembre 1825 est fort remarquable ; Louis-le-Grand est représenté portant le manteau royal fleurdelysé et tenant son sceptre. Le piédestal, d'une grande simplicité, est en marbre blanc.

Sur le côté nord on lit :

> LUDOVICI MAGNI
> STATUAM EQUESTREM
> INIQUIS TEMPORIBUS
> DISIECTAM
> CIVITAS LUGDUNENSIUM
> REGIOQUE RHODANICA
> INSTAURAVERUNT
> ANNO MDCCCXXV.

Côté du midi :

> LUDOVICO MAGNO
> REGI PATRI HEROI
> ANNO MDCCXIII

Cette dernière inscription rappelle la statue équestre du grand roi élevée sur le même emplacement.

Le monument actuel a coûté 840,000 francs. Sa hauteur totale est de 6 mètres 50 cent. Une belle grille, mais simple, entoure le monument, et sur chaque lance on lit :

LVGD.

Les anciens tilleuls, qui jadis servirent à alimenter les *feux du bivouac*, ont malheureusement disparu ; des marronniers encore bien jeunes les remplacent et ne projettent que très-peu d'ombre sur la foule qui, chaque dimanche, fait de Bellecour sa promenade favorite.

De beaux *squares* entourés de barrières en fer, contenant les fleurs les plus épanouissantes, soignées tous les jours avec un soin tout particulier, répandent leur baume sur cette promenade et nous font un instant oublier nos anciens tilleuls.

Le corps de garde et le café qui se faisaient face ont fait peau neuve ; maintenant ce sont deux monuments semblables, en pierres de taille et sculptées. Le café est décoré avec un grand luxe par des glaces, des dorures, des lustres, etc. Le long espace qui les sépare est occupé par deux longs et larges bassins contournés comme un meuble style Louis XV, ayant chacun trois jets d'eau, dont un d'un seul jet, et deux, de chaque côté, formant une corbeille ; une balustrade en fer les entoure, ainsi qu'un frais gazon et des plantes aquatiques. Des cygnes noirs s'y promènent en été. Ces bassins ont été inaugurés le 15 août 1858.

Dans le courant de 1857 la place Bellecour a commencé ses embellissements : les banquettes en pierre ont été reculées vers le milieu pour établir, du côté des chaussées, de larges trottoirs sablés, garnis d'une double rangée de jeunes marronniers.

Les chaussées des façades et de la rue du Pérat ont été

élevées; des pavés en grès cubiques y sont enfin comme dans la rue Louis-le-Grand, et, dans les temps de pluie, on ne redoute plus ces flaques d'eau qui s'amassaient à l'est de cette place.

Les façades du *Rhône* et de la *Saône*, qui ferment la place Bellecour à l'orient et à l'occident sont construites dans le style italien, décorées de pilastres et terminées par un fronton; une balustrade en pierre couronne ces deux édifices.

Au coin de la rue Louis-le-Grand, on lit sur la façade de la Saône, à l'angle de la rue du Plat :

<div style="text-align:center">

LE XXIX JUIN MDCCC
BONAPARTE POSA LA PREMIÈRE PIERRE
DE CES ÉDIFICES
IL LES RELEVA PAR SA MUNIFICENCE.

</div>

Les revues générales des troupes de l'armée de Lyon sont passées sur cette place, où 10,000 hommes peuvent facilement faire leurs évolutions, entourés d'un triple nombre de curieux.

Cent-vingt becs de gaz illuminent le soir Bellecour.

Reste maintenant à élever des châteaux d'eau de marbre et de bronze dans le vaste espace situé entre la statue et les façades, ainsi que la reconstruction des maisons qui limitent la place au nord, et Bellecour n'aura point de rivale. N'oublions pas d'ajouter que les groupes de Coustou sont redemandés à grands cris contre le piédestal du cheval de bronze.

PLACE DE LA CHARITÉ.

Cette place, d'un carré long et un peu plus large du côté de Bellecour, sert de trait d'union de cette place au quai du Rhône. On vient de substituer les larges pavés de grès aux anciens cailloux; les trottoirs ont été considérablement élargis, et des acacias y ont été plantés.

PLACE LOUIS-NAPOLÉON.

La place Louis-Napoléon se nommait autrefois place Louis XVIII; elle ne ressemblait en rien à ce qu'elle est aujourd'hui. Ses terrains inégaux et marécageux sont transformés en une promenade circulaire plantée de beaux platanes; de vastes et riches maisons ont été construites; et, au centre de cette place, s'élève la statue de Napoléon 1er, inaugurée avec pompe en 1852.

Cette statue est l'œuvre de M. Niewerkerque, elle est en bronze et repose sur un piédestal en marbre blanc richement sculpté, relevé par des bas reliefs en bronze de M. Diebolt, statuaire dijonnais. Le piédestal est l'œuvre de M. Manguin, architecte du monument.

L'Empereur est représenté à cheval en costume traditionnel, petit chapeau et redingote; par un geste fortement accusé, Napoléon est censé prononcer le mot historique: *Lyonnais, je vous aime!* Le coursier, au repos complet, tient par les quatre pieds au socle de bronze figurant le sol.

Cette statue est bien inférieure, pour les dimensions, la hardiesse et la beauté, à la statue équestre de Louis XIV, qui décore la place Bellecour.

La partie méridionale de cette place se termine par le Cours du midi, promenade ombragée par de beaux arbres, et par la nouvelle gare de Perrache qui malgré sa grandeur, devient aujourd'hui trop petite pour l'accroissement considérable de voyageurs que Paris, Marseille, Saint-Etienne, Roanne, etc., amènent à Lyon.

PLACE SAINT-MICHEL.

Cette petite place régulière vient de voir disparaître sa

pompe-fontaine qui est remplacée par un petit château d'eau en fonte au milieu d'un bassin. Le sujet représente quatre enfants joufflus vidant des urnes alternant avec quatre mascarons représentant des têtes de lion reliées par des guirlandes de fleurs, et de la gueule de chacun s'échappe un jet d'eau ; ils sont adossés à un socle en pierre sur lequel s'élève une colonne servant de piédestal à une statue d'enfant porteur d'un phare garni d'un globe.

PLACE DES CÉLESTINS.

La place des Célestins si animée le soir par son joli théâtre et ses élégants cafés chantants toujours encombrés tant à l'extérieur qu'à l'intérieur par une foule toujours croissante, cette place a reçu sa part d'embellissements ; on a d'abord bitumé le centre de la place, ensuite on a planté des acacias et on les a protégés par des encorbellements ; aujourd'hui ces arbres sont d'une bonne venue, et enfin, en 1857, on a élevé une fontaine monumentale en fonte représentant une grande vasque soutenue par des nymphes colossales.

Pour terminer l'œuvre il faut introduire, par le passage Couderc, le pavé de la rue Saint-Dominique, et la place des Célestins n'aura plus rien à envier, elle sera parfaite en tous points.

PLACE DE LA PRÉFECTURE.

Jadis cette place était encombrée par un théâtre de briques et de bois, appelé le *Gymnase*, lequel fut incendié et réduit en cendres en une nuit ; un marché lui succéda, puis enfin il disparut et cette place, repavée à la mode de nos belles rues, offre un nouvel aspect.

La préfecture étant, depuis le 7 août 1858, transférée à

l'Hôtel-de-Ville, les bâtiments seront démolis et les matériaux vendus, la rue de l'Impératrice ainsi qu'une nouvelle église, dont nous avons parlé plus haut, viendront encore changer sa surface, qui, au lieu d'être triangulaire, sera carrée.

Une fontaine jaillissante est placée sur cette place : elle est remarquable par sa grandeur, le jeu de ses eaux et les figures mythologiques qui la décorent.

PLACE SAINT-NIZIER.

La place Saint-Nizier est aujourd'hui entourée de belles constructions gothiques qui encadrent beaucoup trop le magnifique portail de la basilique dont elle porte le nom. Cette place est aussi repavée en grès cubiques.

PLACE DES TERREAUX.

A Lyon, comme à Rome, les monuments sont les uns sur les autres et offrent par cela un aspect des plus magnifiques.

Aujourd'hui placez-vous, de grâce, au centre de cette place devant notre palais municipal et départemental (l'Hôtel-de-Ville), entre la fontaine jaillissante, que l'on a élevée il y a dix-huit mois, et le nouveau passage couvert, vous aurez devant vous le plus bel édifice de Lyon et la nouvelle fontaine monumentale ; à droite, le vaste palais Saint-Pierre et les musées ; derrière vous, cette maison gigantesque et monumentale, vous offrant un nouvel abri contre les injures du temps, et dites-nous si aujourd'hui la place des Terreaux agrandie, embellie, repavée, ornée d'eaux jaillissantes, avec son Hôtel-de-Ville et son palais Saint-Pierre restaurés, si, disons-nous, l'Administration lyonnaise perd le temps et les moyens, et enfin si le goût des arts et du luxe n'est pas intimement initié au goût industriel et commercial de notre grande et belle cité.

La maison monumentale qui fait face à l'Hôtel-de-Ville a été commencée dans l'hiver de 1856 ; à la fin de 1857, tout était sculpté et en 1858 on inaugurait, à l'entrée de l'élégant passage vitré, les statues en pierre de Simon Maupin et de Philibert Delorme.

Aujourd'hui on complète les aménagements de cette place et de celle des Carmes par la reconstruction de l'ancien *hôtel du Parc*.

PLACE SAINT-JEAN.

La place Saint-Jean a besoin de nombreux et utiles travaux d'amélioration. A l'extrémité occidentale existent des maisons en ruines peu dignes de faire face aux portails de la primatiale, et le pavé serait changé qu'il n'y aurait pas de mal.

On a élevé au milieu une fontaine publique monumentale en marbre blanc. Ce monument de style renaissance représente une délicieuse coupole soutenue par quatre pilastres ; dans l'intérieur on voit un groupe en bronze représentant Jésus baptisé par saint Jean, ce groupe est l'œuvre de M. Bonassieux, sculpteur lyonnais. Le tout a été éxécuté d'après les dessins de M. Dardel.

Sur la face du couchant, on lit :

CONSTRVITE EN MDCCCXLIV
SOVS LE RÈGNE DE LOVIS-PHILIPPE I^{er}
ÉTANT PRÉFET DV RHÔNE
HIPPOLYTE JAYR
MAIRE DE LYON, JEAN-FRANÇOIS TERME.

QUAIS DE LA SAÔNE

(Rive droite).

On a achevé en 1858 le beau quai de Vaise, qui a coûté à la ville 300,000 francs. Les travaux étaient difficiles, il a fallu d'abord démolir un kilomètre de maisons dont les fondations trempaient dans la Saône, puis ensuite bâtir sur pilotis.

Le quai de Vaise est large, commode, garni de banquettes, de trottoirs sablés, de jeunes arbres, de bancs de repos, de candélabres à gaz, de pavés plats et enfin d'un bas port ou chemin de halage.

Ce quai commence à la gare de Vaise et aboutit en droite ligne au nouveau pont de Serin qui est rebâti en pierre.

De ce point il faut descendre jusqu'au quai de la Peyrollerie qu'on a élargi ; on a ajouté un second trottoir du côté de la Saône ; cette amélioration va jusqu'au pont de Pierre (pont de Nemours) dont les abords sont si commodes.

Ensuite rien de nouveau jusqu'au nouveau quai Fulchiron qui remplace agréablement d'ignobles maisons malsaines qui trempaient leurs fondations et leurs étages inférieurs dans la Saône ; ce quai se continue ensuite jusqu'au confluent de la Saône et du Rhône, et produit un notable changement dans les quartiers Saint-Georges, des Etroits et de la Quarantaine.

(Rive gauche).

La reconstruction plus élevée et plus large des quais de la rive gauche se poursuit mais pas assez rapidement ; on sait le peu de largeur de ces quais depuis le pont de Serin jusqu'à la passerelle Saint-Vincent ; mais à partir de ce point, le nouveau quai devient large, haut, garni de doubles

trottoirs, et la circulation a tout le large qu'il lui faut ; il se nomme quai d'Orléans. Mais, en aval du pont de Nemours, plane le magnifique quai Saint-Antoine, appelé vulgairement *quai de Saône*. Ce quai majestueux a plus de 35 mètres de large en moyenne. De beaux platanes y ont poussé avec vigueur depuis peu de temps et un immense marché aux fruits et aux légumes s'y tient chaque matin jusqu'à neuf ou dix heures.

L'année dernière on a exhaussé ce quai ; plusieurs maisons se sont vues forcées de faire des sous-sol de leurs boutiques et des magasins avec le premier étage. On vient d'ajouter à ce beau quai, que Paris nous envie, un pavage de granit.

Quel est le paysage plus beau et plus varié que celui du *quai de Saône ?* Que l'on se place dans l'axe du Palais-de-Justice, on aura au nord les colossales et robustes maisons qui ont poussé avec la force du rocher sur les hauteurs qui couronnent la Croix-Rousse, cet immense amphithéâtre de demeures cyclopéennes d'où jaillit, blanche et trapue, la tour Pitrat et le dôme de Saint-Bruno des Chartreux qui font comprendre tout ce que peut la volonté de l'homme, réunie aux efforts de la nature ; au couchant, la longue colonnade du Palais-de-Justice, la grave et majestueuse abside romano-byzantine de la primatiale, l'archevêché, les montagnes de Fourvières et de Saint-Just, la flèche de Saint-Georges, le Grand-Séminaire métropolitain qui est construit et, comme un géant, semble vouloir dépasser les plus hauts édifices qui couronnent la montagne ; enfin dans un massif d'arbres et de fleurs, Fourvières, avec sa nouvelle coupole et sa statue d'or étincelante aux rayons du soleil levant. On a sous les yeux tout un peuple de monuments, de souvenirs, toute une magnifique nature, toute l'activité, le bruit le mouvement d'une grande cité. — Y a-t-il à Paris des quais aussi larges, aussi pittoresques,

aussi solennels, aussi plein d'harmonie et de monde que le *quai de Saône lyonnais*? non! car il est dix fois plus beau que les interminables boulevards tant vantés de Sébastopol, de Beaumarchais ou des Capucines. Le quai des Célestins qui lui fait suite, va être élargi, surélevé et planté de platanes comme le quai Saint-Antoine.

En aval du magnifique pont Tilsitt, le nouveau quai d'Occident conduit directement comme celui de la rive droite à la jonction du Rhône et de la Saône.

QUAIS DU RHONE.

(Rive droite).

Les quais qui bordent ce large et beau fleuve sont, depuis l'extrémité nord du fameux cours d'Herbouville et du faubourg de Bresse jusqu'à l'extrémité sud de Lyon, une magnifique promenade sans aucune discontinuité, c'est à dire pendant plus de 6 kilomètres. Un trottoir sablé, de dix mètres de large, renfermé dans une double rangée de banquettes abritées par de beaux platanes, orne, sauf une petite lacune, toute la partie de la rive droite ; de nombreux candélabres, de chaque côté des quais, éclairent la promenade et la voie charretière qui reste d'une largeur bien suffisante malgré la promenade. De somptueuses maisons, bâties dans un goût princier, abritent le haut commerce, et s'alignent sur toute la longueur des quais du Rhône.

De cette rive on contemple les Brotteaux aux maisons monumentales et la longue suite et souvent double de moulins, usines, bains publics, lavoirs, fabriques, écoles de natation, etc., amarrés solidement aux quais.

On demande encore plus que jamais la suppression du caillou et l'inauguration du grès cubique sur ces quais si beaux et si riches.

(Rive gauche).

Brotteaux. — La rive gauche du fleuve, au lieu de berge, possède des quais spacieux, complantés d'arbres, de banquettes, de trottoirs, etc., comme la rive droite.

Le quai d'Albret, qui part en amont du pont Morand, vient d'être terminé jusqu'à l'ancien bois de la Tête-d'Or, devenu promenade publique. C'est une promenade de 114 hectares que l'administration des hospices a cédée à la ville pour un prix bien modique. Le Jardin des Plantes se trouve maintenant au parc de la Tête-d'Or ; on y voit déjà un certain nombre d'animaux sauvages acclimatés comme au Jardin des Plantes de Paris ; de belles pièces d'eau venant du Rhône permettent de naviguer et avant peu on pourra avoir des massifs de feuillages cachant de jolis chalets suisses, des cascades, des accidents pittoresques, un jet d'eau s'élevant au milieu d'un lac à 20 mètres de hauteur, etc., etc. Non loin de là est le célèbre Palais de l'Alcazar qui remplace le Colysée ; ce bel édifice d'un goût tout oriental est destiné aux cirques et aux grands bals ; sa prodigieuse étendue, sa commodité, le luxe de ses décorations, tout y est magique et merveilleux.

Le cours Bourbon fait suite en allant au midi ; sa largeur est d'environ 30 mètres et sa longueur de 2 kilomètres ; il est bordé de maisons de six étages, toutes sculptées ; enfin on voit paraître dans les flots du Rhône le nouveau quai Joinville que l'on construit, à l'heure où nous écrivons cet ouvrage, avec une activité digne d'éloges, car nous y voyons travailler une multitude d'ouvriers même la nuit, à la lueur des torches. Ce nouveau quai doit relier le cours Bourbon avec le pont de la Guillotière et garantir ce quartier des hautes eaux.

Donc, Lyon possède aujourd'hui sur deux fleuves 30 kilomètres de quais-promenades, chose unique dans l'univers !

PONTS SUR LE RHONE.

On compte, en 1860, 9 ponts sur le Rhône qui sont :

1. Le *pont viaduc du Chemin de fer de Genève*, de 302 mètres d'une rive à l'autre.

2. Le *pont Saint-Clair* (suspendu), d'une construction élégante ; il remplace celui du même genre qui a été emporté en 1854 par un moulin dont la force des hautes eaux du Rhône avait fait rompre les amarres de fer.

3. Le *pont Morand*, un des plus beaux de France : il est en bois peint en rouge, c'est un véritable chef d'œuvre de charpente et d'une grande solidité ; chacune des pièces peut être changée ; sans crainte pour la circulation incessante qui l'encombre, il a 210 mètres sur 13 et a été construit en 1774 par l'architecte Morand.

4. Le *pont du Collége* (suspendu), orné de deux lions en pierre à chaque extrémité.

5. Le *pont Lafayette* avec piles en pierre et arcs en bois de 210 mètres sur 11, construit en 1828 ; il fait face à la rue Grenette.

6. Le *pont de l'Hôtel-Dieu* (suspendu), dans l'axe de la rue Childebert.

7. Le *pont de la Guillotière*, d'une longueur de 351 mètres 30 c. sur 10 mètres 80 c. de large, c'est le plus ancien des ponts de Lyon ; sa construction est hardie et imposante, ses douzes arcades sont larges et hautes, 24 candélabres à gaz l'illuminent le soir et c'est surtout à ce moment que les myriades de gaz des autres ponts et les quais des deux rives qui se reflètent dans le large lit du Rhône produisent un effet des plus saisissants.

Les trottoirs actuels sont ajoutés et supportés par des charpentes en fer scellées avec élégance autour des arcades, il fait face au pont Tilsitt sur la Saône.

Le pont de la Guillotière offre à toute heure un encombrement fabuleux de monde, de voitures et d'omnibus que nous avons mais en vain essayé de voir sur les ponts de la capitale.

8. Le *pont Napoléon* (suspendu), d'un genre léger et gracieux, est construit dans l'axe de deux autres ponts du même style l'un sur la Saône et l'autre sur la Lône portant aussi le même nom.

9. Le *pont-viaduc du Chemin de fer de la Méditerranée*, en pierre, d'un nouveau genre de construction et d'un aspect monumental.

PONTS SUR LA SAONE.

On compte sur la Saône 14 ponts :

1. Le *pont de l'Ile-Barbe* (suspendu) ; avec une seule pile au milieu terminant admirablement au sud l'Ile chérie des Lyonnais.

2. Le *pont de la Gare* de Vaise (suspendu) ; assez beau.

3. Le *pont Mouton* (suspendue) ; d'un style lourd, empâté et fort laid.

4. Le *pont de Serin*, reconstruit en pierre et très-élégant.

5. La *passerelle Saint-Vincent* (suspendu) ; reconstruite après l'inondation de 1840, d'un type grossier.

6. Le *pont de la Feuillée* (suspendu) ; à ses extrémités sont deux pyramides supportant des vases en fonte, et sur des socles, des lions aussi en fonte retenant les chaînes du pont. C'est un des plus beaux ponts suspendus de Lyon.

7. Le *pont de Nemours* remplace l'ancien pont de Pierre qui remontait, dit-on, dans l'antiquité romaine. La première pierre de ce pont a été posée par le duc de Nemours en septembre 1843. Il a 15 mètres de large, ses abords sont spacieux, mais sa solide construction est d'une simplicité désolante et d'une aridité sans bornes.

8. Le *pont du Palais de Justice* (suspendu) remplace le gracieux *pont Seguin* emporté par l'inondation de 1840.

9. Le *pont Tilsitt* appelé aussi *pont de l'Archevêché*, achevé en 1808 ; il a 150 mètres de long sur 14 mètres de large. Par sa beauté on le compare au pont d'Iéna de Paris.

10. La *passerelle Saint-Georges* (suspendu) ; d'une construction récente, elle est d'une seule travée et offre l'image d'une immense arcade. Sa construction est d'une trop grande légèreté.

11. Le *pont d'Ainay*, avec piles en pierres et arches en bois, construit en 1815.

12. Le *pont Napoléon* (suspendu).

13. Le *pont viaduc du chemin de fer de Paris à Lyon*, construit dans l'axe de celui de la Méditerranée sur le Rhône mais d'un style anti-architectural.

14. Le *pont de la Mulatière*, un des plus beaux de France, construit au confluent de la Saône et du Rhône, il vient d'être totalement rehaussé à cause de la navigation.

Tous les ponts et passerelles du Rhône et de la Saône sont éclairés au gaz, et sur les lanternes des extrémités de chacun on a eu l'heureuse idée de peindre le nom du pont ; par ce moyen, les étrangers peuvent les connaître jour et nuit.

Total, 24 ponts, tant sur le Rhône que sur la Saône dans Lyon.

BROTTEAUX.

Ce magnifique quartier de Lyon que nous avons effleuré dans l'article des quais de la rive gauche du Rhône est admirablement placé dans une plaine immense qui, bientôt, sera à l'abri des inondations.

Il n'y a pas vingt ans que l'on pouvait compter les maisons des Brotteaux ; ce n'était que guinguettes en pisé, jardins, jeux de boules, etc., mais depuis longtemps, déjà, tout y est tracé en lignes droites, de belles rues longitudinales et verticales, dans ces avenues on construit avec une rapidité étonnante; des maisons somptueuses, monumentales, louées sur le plan avant que les fondations sortent de terre.

Toutes les rues des Brotteaux à la Guillotière ont de 3 à 5 kilomètres de longueur sur une largeur qui varie entre 12 et 35 mètres et il en est de même pour les rues transversales qui aboutissent toutes sur les nouveaux quais du Rhône.

Les Brotteaux et la Guillotière sont attenants, mais si la Guillotière n'est pas aussi bien partagée en élégance, elle possède des quartiers populeux très-commerçants. Sa grande rue est la route de Lyon à Marseille, à Toulon et en Italie.

TRAVAUX PUBLICS PROJETÉS.

Aménagements, embellissements divers dont beaucoup déjà sont en voie d'exécution.

Nous avons dit que Lyon était loin de voir arriver le terme des grands travaux qui s'exécutent dans son sein depuis une douzaine d'années.

L'élan est donné, et l'intelligente administration du département du Rhône ne veut pas voir s'écouler les années sans inaugurer, embellir, démolir et transformer.

La *rue de l'Impératrice* est déjà tracée, on peut voir sa future largeur dans la rue Sirène où existait le grand Hôtel-Notre-Dame-de-Pitié. Elle aura 15 mètres de large et sera rectiligne de la place des Terreaux à la place Bellecour, en empruntant les rues Clermont, Sirène, place de la Fromagerie qui sera rectifiée, passera le massif de *l'allée des Images*,

suivra les rues Vandran, de l'Aumône, des Quatre-Chapeaux, aujourd'hui rebâtie partiellement sur une certaine longueur et où elle créera une place, puis partagera l'allée de l'Argue et arrivera sur la place de la Préfecture par la rue Raisin, rectifiera cette place pour ensuite voir le grand jour sur la place Bellecour à 20 mètres de la rue Impériale. On verra avant cinq ans cette magnifique voie de circulation achevée. De la place Bellecour on verra le beffroi de l'Hôtel-de-Ville et la construction de la rue de l'Impératrice transformera enfin toutes les rues transversales du Rhône à la Saône par une reconstruction plus large et plus digne du centre de Lyon.

Une belle église sera édifiée, ainsi que nous l'avons dit plus haut, des rues nouvelles transversales partiront de la rue Impériale pour aboutir dans la rue Saint-Dominique et plus tard de cette rue avec le quartier des Célestins sur le quai de Saône.

QUAIS DE SAONE. — D'immenses et utiles travaux se préparent pour défendre la ville contre les inondations du Rhône et de la Saône; tous les quais presque sans exception seront relevés ou reconstruits. — Evaluation des travaux des deux rives des quais de la Saône : 5,700,000 fr.

Le pont Tilsitt serait entièrement démoli; ses piles, trop massives, nuisent à l'écoulement de l'eau et les grands bateaux à vapeur ne peuvent plus guère passer quand la Saône a atteint un certain niveau d'élévation. Les piles seraient reconstruites plus légères sur les fondations des anciennes; les arcs du nouveau pont seraient en fonte ouvragée, et notre beau pont Tilsitt quittera sa ressemblance du pont d'Iéna pour prendre celle du pont Royal. — Evaluation des travaux : 700,000 fr.

Le pont d'Ainay serait reconstruit en partie; les deux piles du milieu supprimées. — Evaluation des travaux : 250,000 f.

Le pont de Nemours est assis sur des rochers sur une

longueur qui s'étend de 50 mètres au moins en amont et en aval ; ces rochers disparaissent ; le chenal navigable du côté de la rive gauche ne sera plus seul, chaque arche pourra, comme le pont de Serin, laisser passer les bateaux de fort tonnage. — Evaluation des travaux : 550,000 fr.

Un égout longitudinal supprimera les rares égouts transversaux sur la rive droite du pont d'Écully au nord, jusqu'au pont Napoléon au sud où il débouchera dans la Saône ; soit une longueur de 4,500 mètres. — Evaluation des travaux, somme comprise dans le premier article ci-dessus, 700,000 fr.

QUAIS DU RHONE (rive droite). Un égout longitudinal partira de la place Saint-Clair pour aboutir au sud de Perrache, à 200 mètres en aval du chemin de fer de la Méditerranée, soit une longueur de 3,200 mètres. — Evaluation des travaux : 500,000 fr.

Rehaussement des quais de cette rive à l'exception du cours d'Herbouville et du quai Monsieur qui sont d'une hauteur suffisante : longueur, 3,371 mètres — Evaluation des travaux : 3,100,000 fr.

(Rive gauche).

Quais de 2,721 mètres d'étendue. — Evaluation des travaux 1,900,000 fr.

Récapitulation. Travaux pour les quais de Saône y compris les trois ponts 7,200,000 fr.

Travaux pour les quais du Rhône . . 5,500,000

TOTAL : 12,700,000 fr.

On sait que les Brotteaux sont maintenant défendus au nord par une digue insubmersible qui a coûté 2,530,000 fr., payés savoir : 1,118,000 fr. par l'Etat, 1,012,000 fr. par la ville, 200,000 fr. par les hospices et 200,000 fr. par la Compagnie du chemin de fer de Genève.

Dans des travaux de cette importance, il ne faut pas hésiter; pourquoi, par exemple, ne pas admettre de suite dans le cours de ces aménagements les pavés plats sur *tous* nos beaux quais au lieu des cailloux étêtés? car nous voyons avec regret figurer dans le devis ce vilain mode de pavage pour de nombreux quais, tandis que d'autres plus privilégiés auraient les pavés d'échantillon. Selon nous point de préférence; il faut de l'uniformité dans ces belles lignes de circulation qui, on le sait, ont été et seront encore les plus spacieuses et les plus passagères.

Les petites villes de Chalon-sur-Saône, Autun, Beaune, Dijon, Auxerre, Sens, Tonnerre, Nuits-sous-Beaune et même Chagny qui n'est qu'un simple chef-lieu de canton comme Nuits sont totalement pavés comme notre rue Impériale, du moins en pavés pareils et Lyon verrait ses quais renouvelés avec 13 milions sans avoir cette utile amélioration? Cette partie de travaux est donc à changer dans ce sens et nous ne doutons pas de sa réalisation.

TRAVAUX DIVERS. Les travaux de construction de l'hôpital de la Croix-Rousse se poursuivent avec activité et seront bientôt terminés.

A Saint-Nizier, la façade centrale vient d'être réédifiée; une rue doit isoler la basilique au sud de la rue Centrale à la rue de l'Impératrice.

A Saint-Bonaventure, la façade s'embellit chaque jour par les travaux que l'on poursuit activement.

A Fourvière, la construction de l'église ne peut tarder, le clocher étant fini, l'observatoire abaissé, et les plans tous prêts.

Le Grand-Séminaire métropolitain, qui masque la basilique Saint-Just du côté de Lyon, est terminé.

Le Chemin-Neuf a reçu des améliorations telles que : renouvellement du pavé, trottoirs, etc. On sait qu'un nou-

veau chemin à lacets conduit déjà à Saint-Just par le chemin des Etroits.

Les quartiers de l'Ouest recevront de notables et utiles travaux qui sont depuis longtemps désirés ; les plus importants consistent dans le rehaussement de ses quais et le percement d'une rue de 16 mètres de large, partant du quartier Saint-Paul pour aboutir sur la place Saint-Jean.

Une halle aux grains d'une grandeur et d'une structure monumentale s'élèvera au milieu de la cité.

Le palais Saint-Pierre sera terminé sur la place du Plâtre et nous verrons cette place aboutir en ligne droite sur les deux fleuves.

De nouvelles rues traverseront sous peu l'emplacement de l'ancien jardin des plantes.

Enfin, terminons notre tâche en disant que tous les efforts de l'Administration sont dirigés sur le centre de la Cité pour empêcher à tout prix le déplacement de la population qui tendait déjà à se diriger sur la rive gauche du Rhône, aux Brotteaux et à la Guillotière. Ces efforts suprêmes que Paris n'a pas songé d'admettre dans ses récents embellissements, seront couronnés d'un plein succès, quand la rue de l'Impératrice, les rues transversales, le palais Saint-Pierre et les quais seront terminés.

Honneur et merci à notre habile administration supérieure et à ses chefs intelligents, éclairés, doués d'un amour patriotique pour notre antique et belle cité, qui savent mener si sagement et à bonne fin tous les immenses travaux qui s'exécutent sous nos yeux avec une si prodigieuse et si louable activité.

FIN.

www.ingramcontent.com/pod-product-compliance
Lightning Source LLC
Chambersburg PA
CBHW071423220526
45469CB00004B/1406